音樂與文學的對話

# 詩・樂・美・愛

蔣理容

　　每個人從小到大，總會有一些喜愛的歌留駐心底，在不經意的時候，從心田縫隙中流淌而出，抒發了一些感懷，一些情愫。

　　在我的教學生涯裡，雖自許敬業且盡職，但卻是個偶爾出軌的另類老師，「課本」常常聊備一格「參考」而已，更多的時候我從腦海中擷取一首歌，和學生一起或吟唱旋律，或細品歌詞，有時配以肢體，和以律動，發現在這些過程中，竟不曾忽略科班教育中的曲式、調性、樂理、和聲等等令人恐懼的音樂理論，甚且，在瞭解了創作背景，和作曲作詞者的心路歷程之後，更深深的蒙受啓發，多了一層感動。

　　我體會到了「做自己愛做的事」居然也可以對別人有益，令別人歡喜的時候，那種感覺眞是幸福。

　　因此，在國語日報期刊企劃主編周慧珠小姐邀約之下，「我手寫我口」是一件極自然的事，字數不多的篇幅，正好容納歌曲中細緻的感情和優美意境，那詞、曲作者與歌者，也恍如身邊的友人，與你脈動一致、和歌共舞！

音樂與文學

的對話

從白居易到席勒、歌德；從李叔同到韋瓦第、貝多芬；從聖經故事到福爾摩沙頌，無論古今、中外，雋永的詞與深刻的曲透過音樂和文學來對話，為人性中最美的情操做了最佳詮釋——那就是「愛」。

　　很多人發揮著這樣的愛心，讓美好的歌傳唱不歇，像知名的作曲家呂泉生、郭芝苑、黃自、黃友棣等；像現代詩人陳黎、兒童文學家林武憲；另外曾辛得、郭子究前輩，他們的子女至今也是音樂界的中堅人物；曹賜土先生則是家母百年歷史的母校——士林國小備受敬重的教育家……。

　　與郭芝苑前輩同齡的詩人詹冰以藥學家出身，他的詩作充盈著試管和化學變化的趣味，本書中除了「紅薔薇」之外，其他作品中更豐富的光影、律動美感未能深入涉獵是我自己的一大憾事；更遺憾的是在千禧年的第一天，乍聞文壇耆老王昶雄先生辭世的消息，他的健談、開朗以及「少年大」的人生觀將永遠無法再親炙了。

　　而能結識與我同齡的醫師作曲家鄭智仁，則令人感動於當代臺灣土壤的生命力，臺灣的文化生機是無處不在的。

　　因著這個「音樂與文學的對話」專欄，倘佯詩、樂、美、愛的氛圍，我有滿懷的喜悅與感動。不是研究、考證，只是分享。

# 音樂與文學的對話

目　錄

# 陽光的律動

所謂**藝術歌曲**，是將歌曲、歌詞與伴奏都放在同等地位，缺一不可。

黃友棣教授曾說：「歌聲將詩句唱出，伴奏則以樂聲來補充詩的境界、增強詩的氣氛，使詩意更爲豐厚。」

而兒童的藝術歌曲更需要有如下的幾個原則：一、字音響亮，二、句法活潑，三、詩中有樂，四、聲韻自然，五、曲調流暢，六、節奏明朗⋯，使兒童一接近這個境界，便深深受吸引，然後更藉著富情境的詩意，來鼓舞其想像力，激發其表現力，然後培養其智慧、陶冶其性情。

這一首**陽光**由黃友棣教授選用林武憲先生的詩作，譜成了**兒童藝術歌曲**。

| | | |
|---|---|---|
| 陽光 | 在窗外爬著 | 靜靜的，無聲無息。<br>幾乎察覺不出日影的移動。 |
| 陽光 | 在花上笑著 | 你說，是陽光使花兒開了，<br>還是花朵教陽光笑得燦爛？ |
| 陽光 | 在溪上流著 | 陽光動了，就著溪水的波光，<br>連滾帶跳，向前奔去。 |
| 陽光 | 在媽媽的眼裡亮著 | 噢！親愛的媽媽，您就是陽光，<br>在您的眼底有溫暖，也有愛和希望。 |

**陽光**這首詩，充滿了音樂的律動感，真的是「詩中有樂」。從一開始描寫光影的挪動，慢慢展露歡顏，然後如溪流般載欣載奔；最後才停駐在媽媽眼裡——那兒有最最深情的撫慰——媽媽眼裡亮著的，可不是關愛和瞭解嗎？

　　先不談音樂的部份，這首詞本身就可以這麼唸的，以中等速度的三拍子節奏：

　　　陽光—在窗—外爬——著，
　　　　　　　陽光—在花—上笑——著，
　　　陽光—在溪—上流——著，

　　　陽光—在媽媽的眼—裡亮—著
　　　　　陽光—，陽光—，陽光———
　　　陽光—在媽媽的眼—裡亮—著。

　　黃友棣教授的作曲採用柔和穩定的三拍子，這是全曲的靈魂，給人些許搖晃而舒服的感覺。樂句則以「級進」和「模仿級進」，使**靜**到**動**到**亮起來**自自然然毫不勉強。

　　音量則使用 $p$、$mp$、$mf$、$f$（弱、中弱、中強、強）與前述的靜到動相互呼應：最精采的則是每句開頭的陽光二字，第一句以四度音程 Do Fa（$p$），第二句六度音程 Do La（$mp$），第三句八度音程 Do Do（$mf$），逐步擴張的音程和音量使得曲子鮮活光亮了起來，第四句的陽光卻不再擴大音程，而改以主音上的六度回歸明朗大方，唱出**媽媽的眼裡亮著陽光**這一條主軸。

　　結束之前以重複四句句首的「陽光」，更強調最後一句的深情無限，伴奏以漸弱「主和絃轉位」的姿態，讓餘音裊裊……

　　五月，陽光的季節，也是母親的季節，我們傳唱這首歌，以曲中的溫馨喜悅，來謳歌人間的美好。

黃友棣教授是小朋友們的「老」朋友，他出生於一九一二年，目前住在臺灣高雄。他是一位世界級的偉大作曲家，卻也經常把他的愛心和才華發揮在關心小朋友們的教育上，他主張**音樂大眾化、生活音樂化、民歌藝術化**，並且在他的創作和著述下一一實踐。

　　他曾苦讀中國古書、研究古代樂理，為的是開拓中國音樂中的傳統精神，同時又能發展出現代觀點，所以他除了作曲之外，還寫作「中國音樂思想批判」、「中國風格的和聲與作曲」、「音樂人生」、「樂谷鳴泉」等等的理論與實用的著作，眞正是融和音樂、文學、教育、哲理於一身的教育家、音樂家和學者，令人深深的敬佩。

　　幾十年來，臺灣地區的音樂比賽總少不了黃友棣教授的作品，可見他的曲子有深度又大眾化，非常受人喜愛。

# 回憶 在 詩 情 中

　　是怎樣的情懷？只憑「淡淡的凝眸、喃喃的低喚」，只求所愛「在我睫前婷立，在我心上蕰止」。彷彿少男無怨無悔無傷的愛戀，昇華為**詩**、為**歌**，幻成雲**朵**、雨點、音符、花瓣……待她翩然來到、婷婷蕰止，成為永恆的記憶。

　　這麼美的詩句，出自詩人鄧禹平先生之手。

　　民國七十二年「純文學」出版了鄧禹平的詩集，他自己在扉頁題的——**我存在，因為歌，因為愛**！成為最短的自傳。詩人的灑脫與豪邁，在濃濃的詩情裡隱然浮現。

　　民國七十年之前鄧先生在詩壇相當活躍，他寫的詩詞常被譜成曲，也屢屢得獎。晚年雖迫於疾病而住進養老院，所幸是詩人也是畫家的他，得到諸多好友的幫忙，為他出版詩集——雖然距他前一本詩集的出版已忽忽三十年了。

駕著小雲朵，
攀著小雨點，
繫著小音符，
踩著小花瓣……
就這樣　你來了！

不用通電話，
不用捎口信，
不用敲玻璃窗，
不用撳門鈴……
就這樣，你來了！

只憑一陣淡淡的凝眸，
只憑一陣喃喃的低喚，
你便自天外翩然下降，
在我睫前婷立，
在我心上蒞止……

　　鄧禹平的詩，充滿了溫柔的愛、浪漫的情，表達得誠摯而深刻，文字裡彷彿有著跳躍的音符，讀來令人怦然心動，漾著甜蜜的感覺。

　　這首題為**回憶**的詞，想必感動過許許多多的人，曾有多位音樂家為它譜曲。

被譽為「臺灣合唱音樂之父」的呂泉生教授，本身也是一位優秀的男中音，他曾寫成一首獨唱曲，後來又將之改編為混聲合唱曲。獨唱，表達了歌者深切的感情；合唱，則像一闋敘事詩般的歌頌著清純的愛意。由呂泉生教授親自指導的「榮星合唱團」演唱這首曲子，曾收錄在「獅谷公司」的有聲出版品中。

　　曲中最美妙的情愫由小雲朵、小雨點、小音符、小花瓣帶出來，作曲家以「三連音」賦與它們如精靈般輕巧的身影，在前奏中已作了預告：駕著小雲朵、攀著小雨點、繫著小音符、踩著小花瓣……第一次「就這樣你來了」用「 $f$ 」的音量歡欣雀躍，第二次「就這樣你來了」，用「 $mp$ 」凝神注目。

　　然後反覆這一段旋律：**不用通電話、不用捎口信、不用敲玻璃窗、不用撳門鈴，就這樣，你來了！就這樣，你來了……**

　　接著，**淡淡的凝眸、喃喃的低喚**仍然與先前的「三連音」遙相呼應，而且兩句重複的旋律只有最後音低了一度，更顯百轉柔情，令人低徊。

　　**你便自天外翩然下降**以八度上揚的音程顯示較激昂的情緒。

　　**在我睫前婷立，**「我」使用了一個七度，「婷立」更以半音上行表達了曖曖內含光的情思；

　　**在我心上蒞止，**這一句只有六個字，作曲者卻用了十六個拍子來描寫，更顯得起伏衝擊而又內斂含蓄，最後在漸慢、漸弱的高音 F（主音）上，幽然終止。

寫出這首浪漫多情曲調的呂泉生教授，卻是一位奉行**生活是嚴肅的，藝術是和悅的**信念的音樂家。憑著對鄉土的熱愛和對音樂的執著，如今八十多歲的老教授仍然創作不歇，他的才華和努力在臺灣音樂史上，有著不可磨滅的影響力。

　　呂教授早年受到日本式嚴謹扎實的音樂教育，但作品中卻透著濃厚的鄉土關懷，深深扣著群眾的心絃──有的人聽到他的音樂都還以為是「古早古早的歌」呢！

　　呂泉生教授的作品印證了臺灣文化在各時代不同背景的轉變，如**搖嬰仔歌、一隻鳥兒哮啾啾、阮若打開心內的門窗**等等。他也有很多從詩經或古詩詞譜成的曲子，另外也採用今人的新體詩、詞來寫曲，更有無數的兒童歌曲，他的作品單是列出曲目就要占好幾頁呢！

　　音樂家對土地與人的疼惜、關愛和鼓舞，我們在呂教授身上看到了真實寫照。

# 花非花 · 朦朧美

　　唐朝詩人白居易這首短詩，除了唯美之外，還透著一股曖昧的氣息。它在描寫什麼呀！不是花也不是霧，朦朧之中它只短暫的停了一會兒，來去之間又無影無蹤，絲毫不留痕跡，甚至於「它」是否曾經來過，都令人捉摸不定。因此，這首小詩留給人們無限的想像空間。

　　一提到唐朝詩人，大家都會想起李白和杜甫，其實白居易的詩數量多，水準也高。相傳，他寫好了詩，一定先唸給老婆婆聽，她們聽懂了，白居易才覺得滿意，所以有一句話說**童子解吟長恨曲，胡兒能唱琵琶篇**，就是指任何人都會吟唱他的長篇敘事詩：**長恨歌**和**琵琶行**（這兩首詩各有一千多字和六百多字），可見他的詩深入淺出，自然不造作，達到雅俗共賞的地步。

花非花，霧非霧！
夜半來，天明去。
來如春夢不多時，
去似朝雲無覓處。

這首**花非花**有一股朦朧美，好像西方**印象派**的畫，但是影響印象派畫風的法國**象徵派**詩人魏崙和波特萊爾，卻比白居易晚生了一千年呢！

　　白居易以他豐富的生活經驗（歷任校書郎、司馬、刺史、尚書），加上高壽（西元七七二～八四六，享年七十五歲），所以作品數量很多（比李白的一千一百多首和杜甫的一千四百多首加起來還要多兩百多首）。他又對儒、道的學說涉獵很深，與其他詩人交遊也廣，又是性情中人，下筆自然真情流露，令人心折。

　　譜成這首花非花的中國作曲家黃自先生（一九〇四～一九三八）有著非常高的國學造詣，尤其對於字詞的領會能力極為傑出。他將白居易這首短短二十六個字的詩，譜成一首動人的**藝術歌曲**，將其中的聲調、音韻、詞意、曲意，結合得天衣無縫，幾乎臻於完美之境，而在演唱技巧上的要求又是那麼的自然、流暢，使唱者容易投入感情，繼而引起欣賞者的共鳴，為之深深感動。

這首堪稱為中國藝術歌曲不朽的傑作之一的小歌，全曲加上前奏也不過十小節，表面上看來似乎淺白易懂，其實含意深遠；在音樂的結構上也是單純清麗，卻又耐人尋味。

全曲只由一個「動機」構成，節奏也僅僅只有 ♩♪♪♩♩ 而已，沒有花稍的變化和轉折，就是這麼簡單。甚至第一句「Sol LaSol Sol Mi」和第二句「Do ReDo Do La」，也僅僅是「模進」，機械式的模進竟使得「花非—花——，霧非—霧——」有了濃濃的文藝氣質，足見作曲家不凡的功力，已達最高境界。

他使用中國五聲音階中的「宮調式」，和聲也大量使用六四和絃，不同於西方音樂的靈魂——三和絃，因此這首曲子有著不折不扣的中國風格，而伴奏更是上乘，右手彈高音旋律同時彈和聲，左手彈低八度旋律，如此一來高低兩聲部形成平行八度，造成極為空靈的效果。

如果說黃自先生是二十世紀中國最著名、最有影響力的音樂家，應該是沒有人會否認的，無論音樂圈人或社會人，也不論年齡老小，誰沒有哼唱過幾首黃自的歌曲——**西風的話、玫瑰三願、踏雪尋梅、本事、天倫歌、四時漁家樂**，還有合唱曲如**旗正飄飄、熱血、長恨歌清唱劇**……。

黃自平易的曲風和神韻，與白居易適於歌詠的詩相結合，文學與音樂跨越千年的時空來對話，譜成不朽的好歌，也是我們的文化瑰寶。

　　但是不同於白居易的福德高壽，黃自先生在三十四歲就英年早逝了。在他短暫的一生裡，最偉大的貢獻不僅是留下無數優秀的音樂作品，更重要的是以他的才情與專業，卻沒有把「創作」導向象牙塔似的窄門，而是關注於一般的美育推廣。在一九三三年到三五年間，他主編「中學音樂教材」，聯合了音樂學院的教授們專為中學生創作歌曲、樂理、基本練習、音樂欣賞等，扎實又嚴謹，兼顧藝術性與學習興趣的教材。在那有如「拓荒期」的音樂教育環境裡，黃自先生鞠躬盡瘁，做了最無私的奉獻。

# 紅薔薇 在野的芳菲

紅薔薇呀！紅薔薇！
夜來園中開幾蕊，
開在枝頭照在水，
吩咐東風莫亂吹。

紅薔薇呀！紅薔薇！
早來園中多霧水，
枝枝葉葉盡含淚，
問妳傷心是為誰？

　　春風中綻放著的紅薔薇，看在多情詩人的眼裡，卻滿是憐惜，他怕那多事的風吹亂了枝頭的身影；也憂心那晨露，惹得花葉傷感垂淚。

　　這首五〇年代非常受歡迎的一首歌，因為是由出版流行音樂的環球唱片公司聘請當時的紅歌星雪華小組灌錄的唱片，所以很多人以為這是一首「國語流行歌」，誰知道作曲的人是一位道道地地的臺灣苗栗人──**本土音樂家郭芝苑先生**，而歌詞本來也是閩南語的。

閩南語的歌詞有三段——

紅薔薇呀！紅薔薇！
　微微春風搖花枝，
　　花枝就是伊歌語，
　　　歌語開花紅薔薇。

紅薔薇呀！紅薔薇！
　溫溫日光惜花蕊，
　　花蕊就是伊歌詩，
　　　歌詩留香紅薔薇。

紅薔薇呀！紅薔薇！
　美麗蝴蝶親花蜜，
　　花蜜就是伊愛心，
　　　愛心甘甜紅薔薇。

相較之下，這一份歌詞在憐香惜玉之餘，更有著灑脫而率直的歌頌：**花枝像伊人的話語、花蕊是伊人的吟唱、花蜜則屬伊人心事了**；藉著微微春風、溫溫日光和美麗蝴蝶，襯得紅薔薇好似蕩漾在滿溢的幸福裡。（註：**花蕊**的臺語發音，指的是花朵）

　　在音樂家郭芝苑和詩人詹冰的創作下，深宅大院中的名貴薔薇有著令人陶醉的身姿和丰采。然而五十多年來**紅薔薇**這首歌流落在臺灣的荒郊野地，卻依舊是傲然風骨，恣意綻放著她的芳菲。

　　作曲家郭芝苑先生民國十年出生於苗栗苑裡，因為是世家望族子弟，在十四歲初中一年級時就由長榮中學轉入東京錦城中學就讀。當時，日本正受到由西方大量輸入的文化洗禮，年少的郭芝苑也就自然而然的接受了西方古典音樂的薰陶，約翰・史特勞斯的圓舞曲、莫札特的管絃樂曲、舒伯特的歌曲等這些早期的音樂經驗，對於他的走上音樂之路有很大的影響。

　　但童年時代在臺灣鄉居的田園風光、村民吹笛弄琴的情景，以及廟會節慶的北管、車鼓樂，文人雅士的南管彈唱等等，也還是深深的烙印在他幼小的心靈裡，從他盛年時期完成的作品中，我們可以清晰的聽見民間戲曲的旋律與節奏，有著豐富的鄉土風格，間或不經意的流露出想要歸隱田園的心思。

民國三十二年，郭芝苑考入日本大學藝術學院音樂系作曲科，隨池內友次郎教授學習作曲理論，這其間接觸到很多日本現代「民族樂派」的作曲家（包括臺籍的江文也，深受他的感召），郭芝苑感動於他們的作品而致力於中國現代民族音樂的創作。可惜因為第二次世界大戰的激烈，迫使他退學回到臺灣，五年之後終究再度考上國立東京藝術大學當研究生。

**紅薔薇**這首歌便是郭芝苑去來日本之際，在臺灣的時期所寫。民國三十五年，留日的同學詩人詹益川（筆名詹冰，與郭芝苑同為苗栗人，兩人同齡）從卓蘭來苑裡探訪，一入門便被老宅院裡盛開的薔薇引發情懷，當即寫下這首閩南語的白話詩，並請郭芝苑為他譜曲，詩情雖然深扣作曲家心絃，但他卻遲遲沒能動筆。好幾個星期之後，郭芝苑想去卓蘭的詹家回訪，在一路顛簸搖晃的客運車中忽然靈思泉湧，旋律在腦海中縈繞不去，到了詹益川家中馬上振筆疾書，成就了一首好歌。

但這首歌竟然一放就是七年。

民國四十二年呂泉生先生為省教育會編寫**新選歌謠**向郭芝苑先生邀稿，大約交出六、七首，呂先生十分欣賞這首**紅薔薇**，但鑑於當時的社會政治風向，政府正在普遍推行「國語運動」，便又邀請任教靜修女中國文科的**盧雲生先生改填國語歌詞**，於是，才又有了**吩咐東風莫亂吹**和**問妳傷心是為誰？**這個優美纏綿的版本。

郭芝苑先生的創作以大型管絃樂曲與歌劇數量最多，歌曲中藝術歌曲及合唱曲也不少，都是鄉土風格濃厚的作品，偶有像**紅薔薇、臉蛋兒發紅心裡笑、採茶**等介於民謠風與通俗歌曲之間的描寫「愛嬌情懷」的傑作。只聽曲風，很難想像郭芝苑先生其實是一位出身高尚、摯愛音樂、內向保守的紳士，作曲時，他誠實面對自己的質樸與執著，男女情愛也好，愛鄉愛國也好，都是一貫的純真情懷。

## 吊床

### 甜甜的童年夢

　　綠蔭、涼風、美夢，在搖過來搖過去的韻律之中輕輕擺盪，秘密的小心願也在夢裡飛又飛，彷彿升高到天際，俯瞰那眼角眉梢盡是笑意的一張睡臉。

　　整篇童詩之中，沒有出現過一次「吊床」這個名詞，但是，任誰都能感受到在密蔭底下的這方小小天地，清風徐徐，夢兒悠悠，讓人徹徹底底的忘了煩人的心事，享受一會兒這份靜謐，這份無憂無慮。

　　**吊床**這首好聽的兒歌，曾在五十多年前傳頌一時，從「日據時期」唱到「光復」，從日文唱到翻譯的國語歌詞。涼風下搖盪著吊床的兒時情景，化成美麗的旋律和溫馨的歌詞，滿載著老祖父、老祖母們甜甜的、美好的童年記憶。

　　作曲的人是一位同時也是教育家的曹賜土先生，民國前六年出生於臺北士林，是世家望族子弟，因為非常喜愛音樂，在日據時代便投考臺北第二師範學校音樂科（現在和平東路的國立臺北師院），這決定了他一生從事音樂教育和作曲的人生方向。

搖過來，搖過去，綠的樹蔭裡，
　搖過來，搖過去，涼風也吹起，
　　搖過來，搖過去，夢中飛又飛，
　　　搖過來，搖過去，高飛上天衢，
　　　　快樂的，快樂的，美夢真甜蜜。

　　　　　　　搖過來，搖過去，百花開滿地，
　　　　　搖過來，搖過去，睡態多美麗，
　　　　搖過來，搖過去，涼風吹又吹，
　　　搖過來，搖過去，吹到心窩裡，
　　可愛的，可愛的，涼風太神秘。

世界大戰之前，他曾在北投、士林、南港的國小任教，戰後任北投國小校長，一生都在教育界獻身音樂工作，現今北投初中、北投國小、復興中學、士林、鶯歌等學校的校歌，都是他的創作手筆。

早年的音樂工作者對音樂都有著單純的喜好和執著，曹賜土先生最大的嗜好，就是收聽日本ＮＨＫ廣播電臺的音樂節目。民國三十一年，ＮＨＫ舉辦作詞、作曲比賽，曹先生根據入選的日文歌詞**吊床**譜曲參賽，一舉拿到Ａ等獎，另外一首**濱旋花**也獲得Ｂ等獎，轟動當時的全國（日本）樂壇。

曹家的子女回憶起當時的盛況，ＮＨＫ將頒獎典禮做實況播出，宗族親友都來祝賀，大家一起聚在收音機旁聆聽、欣賞。曹先生的女兒還記得，父親要求ＮＨＫ將賞金（獎金）換成曲盤（唱片）和樂譜相贈，可見得曹賜土先生的恬淡自持與酷愛音樂的程度了。

十年之後（民國四十一年）呂泉生教授主編的「新選歌謠」徵求創作詞、曲發表，曹先生便請北投初中的**宋金印老師將日文的「吊床」譯成中文歌詞**，刊登在**新選歌謠**第九期，加上呂泉生先生編寫的伴奏，這首歌才終於又重現光輝。可惜的是又過了十年也就是民國五十一年，國立編譯館統一編訂的教科書未再收錄此曲，使得現在五十歲以下的人，對這首曲子感覺陌生。

**吊床**的旋律捨棄一般以三拍子來處理搖盪的如夢似幻感覺，而以四四拍子，句句四小節對仗工整，雖少了些浪漫氣氛，卻相對的多了一份屬於孩子氣的純真快活。十度音程的轉折，也將歌詞連續五句的「一二三、一二三、一二三四五」軟化成逍遙自在、歡喜甜蜜、快樂輕鬆的可愛曲調了。

　　寫作兒歌的人，是如何喜愛孩子，又有著怎樣的稚子情懷呢？

　　曹賜土先生的女兒曹美鶯女士就說過：「每當夜深人靜，一生酷愛音樂的父親常在後院的小房間尋覓靈感，然後埋首作曲，這些情景在多年後還是我們兒女難以忘懷的回憶，我們深深的以他的成就為榮，也為他一生對音樂教育所播下的種籽而感到驕傲。」

　　這首幾乎失傳的**吊床**，在民國八十年教育部開放「民間版」國小音樂課本編輯時，經由一向**有兒歌考古學家美稱的劉美蓮老師**慧眼相識，編入四年級下學期的音樂課本，從此以後，在都市水泥叢林中長大的臺灣孩子，終於有可能在孤寂的心田一隅，尋覓到**涼風吹呀吹，夢兒飛又飛**的一張搖過來、搖過去的吊床……

# 兒歌——
## 童年記憶的共鳴

**造飛機**

造飛機，造飛機
來到青草地。
蹲下來，蹲下來，
我做推進器。
蹲下去，蹲下去，
你造飛機翼。
彎著腰，彎著腰，
飛機做得奇，
飛上去，飛上去，
飛到白雲裡。

**娃娃國**

娃娃國，娃娃兵，
金髮藍眼睛。
娃娃國王鬍鬚長，
騎馬出皇宮。
娃娃兵，在演習，
提防敵人攻。
機關槍，噠噠噠，
原子彈轟轟轟。

## 妹妹背著洋娃娃

妹妹背著洋娃娃
走到花園來看花
娃娃哭著叫媽媽
樹上小鳥笑哈哈
＊　　＊　　＊
妹妹抱著洋娃娃
走到花園來玩耍
娃娃餓了叫媽媽
花上蝴蝶笑哈哈

## 只要我長大

哥哥爸爸真偉大，
名譽照我家，
為國去打仗，
當兵笑哈哈。
走吧走吧哥哥爸爸，
家事不用你牽掛，
只要我長大，
只要我長大。

## 三輪車

三輪車，跑得快，
上面坐個老太太。
要五毛，給一塊，
你說奇怪不奇怪？
小猴子，吱吱叫，
肚子餓得不能跳。
給香蕉，還不要，
你說好笑不好笑？

　　每當遇到一些必須唱歌的場合，如同樂會、喜宴等，就會有人害羞的說不會唱、不敢唱，謙稱自己「五音不全」，旁人便會一邊起鬨一邊鼓勵的說：「沒關係啦！隨便唱一首『三輪車』好了，或『哥哥爸爸真偉大』也可以呀！」

　　「三輪車跑得快」、「妹妹背著洋娃娃」、「哥哥爸爸真偉大」……等兒歌，在臺灣已傳唱近五十年了，在物質不豐裕的年代裡，它們伴著多少如今中年以上的人們，走過無憂的兒時歲月。到了今天，對現代孩子來說，仍然是耳熟能詳、可以琅琅上口的兒歌。

　　它們的歌詞淺白易懂，它們的旋律簡單易學，因此很多人以為它們「沒什麼學問」。然而，正因為它們有天真未鑿的語詞和自然流暢的曲調，才會在半世紀以來，深深的擄獲人心，傳唱不歇，成為「經典兒歌」。

　　是哪些喜愛孩子、又充滿赤子情懷的人，寫出這麼可愛的兒歌呢？
　　又是哪些富於教育愛的老師們，在努力的挖掘、耕耘這塊兒歌的園地呢？

許多年前，有一位從國立師大音樂系畢業的年輕女老師，懷抱著對音樂的摯愛和教育熱忱，進入學校「教音樂」，她教小朋友，也教大學生，更教了一批「老師」——在師專的音樂系任教。直到有一天，她結婚了，也生了一個女兒，像很多媽媽一樣，天天與奶瓶尿布為伍。孩子的嚎哭、難帶，使她的生活充滿了挫折感，於是，當年懷抱著成為一位鋼琴演奏家夢想的她，開始「天天唱兒歌給寶貝聽」，有甜蜜也有無奈。

唱著、唱著，竟慢慢體會出兒歌的啓發性，原以為「雕蟲小技」、「沒什麼學問」的兒歌，也可以在琅琅上口之餘，自己加以隨興變化，轉個調子，換個節拍，或者把歌詞增減，在與孩子模唱、對唱、說唱之際，不但豐富了肢體反應和語文知識，更啓發了音樂細胞，這帶給她無比的成就感。

連續唱了一百多天，簡單的兒歌竟也唱不煩，她不免陷入深刻的思索——這些兒歌：**造飛機、只要我長大、妹妹背著洋娃娃、三輪車、娃娃國**等，不是自然產生的民謠，總有個作曲的人和作詞的人吧？他們叫什麼名字呢？他們是在什麼時候、什麼情況下作的曲子呢？

這位年輕的音樂保母就是後來主編國小音樂課本的劉美蓮老師，就這麼因緣際會的成了「兒歌考古義工」，一做就是十八年。

這漫長的過程中，劉美蓮老師從挖掘出曾經出版八年多共九十九期的新選歌謠開始尋找、探訪，許多兒歌故事和人物終於陸續出爐。劉老師也在報章上撰寫專欄如「散文佚史」、「兒歌索引」、「為樂教把脈」等，披露這些臺灣音樂史上默默無名的幕後英雄。

民國八十四年，劉老師在國家音樂廳策畫演出了一場**臺灣兒歌歡樂送**的音樂會，藉此「向知名兒歌背後，不知名的作者致敬」。這些平凡卻又不朽的兒歌創作者，終於得以被獻上遲來的光環。

民國三十四年臺灣脫離了日本五十年的統治，國民政府積極推行國語政策，原來讀日本書、講日文的老師們必須晚上惡補北京話，早上在學校教ㄅㄆㄇ。音樂課不能唱老師們熟悉的日本歌謠和方言童謠，權宜

之計便選擇了外國名曲或民謠加以翻譯，如**聖母頌、請聽雲雀、散塔露淇亞、山村姑娘**等。

民國三十五年，臺北市長游彌堅以兼任「文化協進會」理事長的身分組合唱團、辦音樂會以推廣樂教，為了鼓勵創作，更舉辦「歌曲徵選」，一時之間鼓舞了很多小學老師寫曲的風氣。民國四十一年，游市長大力支持「臺灣省教育會」，禮聘臺籍留日音樂家呂泉生先生主編**新選歌謠**月刊，正式發行。

**新選歌謠**以譯介世界名曲為經，鼓勵本土創作為緯，自民國四十一年一月創刊，至四十九年三月為止，共發行九十九期，介紹了四百多首歌曲。

在那媒體不發達、音樂教育風氣不普及的年代裡，**新選歌謠**像一畝良田，以豐富的精神食糧哺育著莘莘學子。

這些四十年代的音樂詞曲創作者大多數是小學老師、校長，有些未必是科班出身，僅憑著一股強烈的作曲動機，如新竹國小退休的蘇春濤校長所言：「日語童謠一牛車，臺灣兒歌沒幾首。」

但願將來，我們能對他們更熟知、更尊重，像我們對待「舒伯特小夜曲」或「孟德爾頌乘著歌聲的翅膀」那樣。更希望兒歌的羽翼，有更多「兒歌的媽媽」、「兒歌的保母」細心呵護，成長茁壯。

兒歌的媽媽——作詞者、作曲者
造飛機：作詞——蕭良政、作曲——吳開芽
娃娃國：作詞——周伯陽、作曲——陳榮盛
妹妹背著洋娃娃：作詞——周伯陽、作曲——蘇春濤
　　　　　　　　　（原作「花園裡的洋娃娃」）
三輪車：詞——坊間童謠、作曲——陳石松
　　　　　　　　（原作「一朵美麗的紅花開了」）
只要我長大：詞、曲——白景山

　　　　　　　　（資料來源——臺灣音樂教育學會）

# 打開心內的門窗
## ———— 讓美夢成真

　　這首道道地地的「本土創作歌謠」在四十幾年前,由文學家王昶雄先生作詞、音樂家呂泉生先生譜曲合力完成。他們合作過二十多首歌曲,都是雅俗共賞,藝術性與通俗化兼備,令人百唱不厭的好歌。

　　千禧年去世的王先生和如今八十多歲的呂先生,當年都正是崢嶸頭角的年輕人,憑著對音樂的喜愛、對創作的熱忱,和對時代、鄉土的濃厚使命感,透過歌謠創作揮灑著文藝青年敏銳的才情。

　　根據「文壇長青樹」王昶雄先生自己的說法,**阮若打開心內的門窗**這首充滿詩意的詞,全然來自「靈感」,而靈感可遇而不可求,一生一次,便已夠滿足了。

　　果真,多少年來,這首歌從島內傳到海外,越唱越遠,越唱越廣,再傳回本土,經過民歌手、歌星、聲樂家、合唱團體等演唱和錄音,這首詞曲都優美動人的歌謠,可以說是非常成功的創作。

　　**阮若打開心內的門窗**「阮」的臺語發音像goan,是指我、我們,就像國語的「咱」;「若」音na,即是「如果」,所以這一句**我們若試著打開心門、心窗**,迎接我們的,便會是**五彩的春光、心愛彼的人、故鄉的田園和青春的美夢**……

　　在記憶的帷幕上,這些人生旅程中的美好點滴,總是縈繞在我們腦海裡,成為永恆的生命泉源。

一、阮若打開心內的門，就會看見五彩的春光，
　　雖然春天無久長，總會暫時消阮滿腹辛酸，
　　春光春光，今何在？望你永遠在阮心內，
　　阮若打開心內的門，就會看見五彩的春光，

二、阮若打開心內的窗，就會看見心愛彼的人，
　　雖然人去樓也空，總會暫時給阮心頭輕鬆，
　　所愛的人，今何在？望你永遠在阮心內，
　　阮若打開心內的窗，就會看見心愛的彼的人，

三、阮若打開心內的門，就會看見故鄉的田園，
　　雖然路頭千里遠，總會暫時給阮思念想要返，
　　故鄉故鄉，今何在？望你永遠在阮心內，
　　阮若打開心內的門，就會看見故鄉的田園，

四、阮若打開心內的窗，就會看見青春的美夢，
　　雖然花無百日紅，總會暫時消阮心頭怨嘆，
　　青春美夢，今何在？望你永遠在阮心內，
　　阮若打開心內的窗，就會看見青春的美夢。

當然，懷舊的思緒也有令人感傷之時，嘆五彩春光不久不長，哀故人已去樓也空，家園偏又遙遙難返……此時唯有**望你永遠在我心內**，揚起**青春美夢**的旗幡，再攀生命的巔峰——青春，是生命力最炙熱的歲月，而夢，則是希望之所依，青春有夢，人生便有一片光明美景。

這首充滿鄉土風貌的歌曲，呂泉生先生採用四四拍子、輕快有力的節奏，有著進行曲的風格，其間並沒有歷史滄桑，也不見悲涼的宿命，反倒是以一介文人的宅心仁厚和灑脫的人生觀惕勵大眾，處於逆境時仍保有對美好事物的歌詠，透露出強韌的生命信息。

前輩評論家劉捷先生曾稱讚這首歌的文學氣質：「它的主題觀念有如禪者的問答，禪所追求的是免於桎梏，也就是打開心性的門窗，達到沒有拘束的自在世界。禪的了悟可使〈阮〉曲平添深度，顯現宇宙靈性，無心之心，無門無窗的大道。」(摘自**禪眼鏡**)

以第四段來說，**阮若打開心內的窗，就會看見青春的美夢**然後轉成**花無百日紅，青春美夢今何在**微微的黯然；但是，只要**你永遠在阮心內**，透過我的心靈之窗來看，**就會看見青春的美夢**曲調激越上揚，停在大調主音「F」上，彷彿透徹的了悟，達到了「見山又是山」的另一番境界。

呂泉生先生本身是一位優秀的男中音，又擅作曲、編曲、指揮，也是一位音樂教育工作者，在臺灣音樂史上有著不凡的貢獻和舉足輕重的影響力。

在臺灣光復之
初約十年間，政治、社會
的不安全感瀰漫全臺，民心
普遍感受到人生枯燥、生命黯
淡，顯現在精神休閒方面的補給
品上的，竟然是照單全收或翻譯自
東洋、西洋的靡靡之音，令稍有風骨
的文化人痛心至極！

有一天，呂泉生拜訪摯友王昶雄，一
進門便慷慨陳詞，痛批社會歪風之不可長。
「際此風雨如晦、雞鳴不已的年代，咱們必須挺
身而出，如何在這煩悶的生活中自勉勉人，憑你
我的名望，也夠格作詞曲搭配呢！」於是他囑王昶
雄寫作幾首自強不息、健康開朗的歌詞。

王昶雄先生年少赴日求學，大學考入文學系，奉父
命再考齒學系，成為一位牙科醫師，但他從未離開過文學
活動。回臺北之後，一面開診所一面加盟「臺灣文學」陣
營，寫作不輟，活力充沛，是一位可親可敬的長輩。他的文體
涉獵廣泛，有小說、新體詩、舊體詩、散文、藝評、文評等，一
切隨心自在，可說是「人性美」的典型。

王昶雄先生分析鄉土歌謠對人心的影響時曾說：**歌曲的自主性與寫
實性最是重要，自主寫實所以貼切，所以引起共鳴。**

**阮若打開心內的門窗**呂泉生先生與王昶雄先生友情一甲子、傳唱半
世紀，詞曲作者與芸芸眾生擁有的便是共鳴。

# 山海間的思念 郭子究的回憶

（陳崑、呂佩琳詞）

春朝一去花亂飛，又是佳節人不歸，

記得當年楊柳青，長征別離時，

連珠淚和鍼黹繡征衣，

繡出同心花一朵，忘了問歸期。

思歸期，憶歸期，

往事多少盡在春閨夢裡，

往事多少，往事多少在春閨夢裡。

幾度花飛楊柳青，征人何時歸。

（陳黎　詞　　臺語版）

美麗春天花蕊若開，乎阮想起伊。

思念親像點點水露，風吹才知輕。

　　放袂離，夢中的樹影黑重。

　　　　青春美夢，何時會當，輕鬆來還阮？

思念伊，夢見伊，

　　　往事如影飛來阮的身邊。

往事如影，往事如影飛來阮的身邊。

心愛的人，你之叨位，怎樣找嘸你？

　　一九四八年在東臺灣的花蓮，一首充滿了鄉土情懷的纏綿小調，和一闋有如中國北方追憶長征人的閨怨情詩，有了一場美麗的邂逅，隨著許多年花蓮學生的音樂課習唱，輾轉流傳到了海外。

　　每當遊子的鄉愁揮之不去，這首名為**回憶**的少年時熟悉的歌便成為思鄉之苦的良方解藥，在留學生的團體，鄉親聚會中傳唱開來，是海外中國人的「思念之歌」。

　　一九九六年，年輕的詩人陳黎回溯他的花蓮中學音樂老師郭子究一生足跡，追尋歌曲的源頭，以他譯作無數的文字涵養，加上詩人細密的心，填上了臺語歌詞。原味的音，重現了這曲**回憶**在地的情，從此，這五十年來堪稱「臺灣傳奇」的歌曲譜下了圓滿的終止式。那一年高齡七十七的作曲者郭子究老師，在花蓮市「全國文藝季」中榮耀的接受來自四面八方的尊崇，無論識或不識，喜愛這首歌的人們從這位平凡的音樂老師身上，感受到不平凡的人生意境。

郭子究先生與早年臺灣的音樂教育家有著截然不同的經歷，一九一九年出生於屏東東港，眞正的學歷僅有國小畢業。當他從事送貨員時，曾從一位日本客戶的吉他彈奏中，領略了樂音之美，而教會的唱詩班便是他的音樂啓蒙老師了。有一年日本政府指派一個文化劇團巡迴演出到了東港，十七歲的郭子究初見小提琴、薩氏管等西洋樂器，驚爲天籟，當下決定隨團當個打雜的小廝以親近音樂。工作之餘，他努力的自修演奏和編曲技巧，也寫作了一些宣傳劇的插曲，受到坊間大衆的歡迎。

　　二十三歲時到了花蓮，結識企業家林佳興，因而影響了他的一生。林先生成立一個「花蓮港音樂研究會」，請郭子究擔任指導老師，於是他便在花蓮定居下來，寫曲、教唱，也編寫視譜教材。

　　有一次爲了講解「附點音符」，在黑板上隨手寫了一段旋律讓學生們練習，大家覺得好聽，郭子究便將它加以潤飾，作成一首完整的曲子，哼唱之際想起少小離家，思親之情不禁油然而生，便以日文題名爲**回憶**。起初並無歌詞，一九四四年發表時由三絃、揚琴、小提琴、手風琴、鋼琴、吉他等中、西樂器合奏，在「花蓮港音樂研究會」舉辦的第二回藝能演奏會上演出，這算是**回憶**的臺灣首演。

到了一九四八年，郭子究已在花蓮中學任教，邀同事陳崑老師爲此曲填詞，國學根基深厚的陳崑將曲子前段寫成一闋古典情詩，配合旋律的起伏轉折，顯得別情依依、思念難了。又隔了十七年，一九六五年時郭子究爲了學校合唱團，再將此曲編成合唱曲，後奏部份邀請聲樂家同事呂佩琳老師依前段繼續填詞。後段呼應前文，更加深了濃情綿延不盡，主題在四個聲部中接續穿梭，「思歸期，憶歸期，幾度花飛楊柳青，征人何時歸？」傳唱中，那略帶歌仔調幽怨的旋律，與中國古典雕琢之詞竟有著異調的共鳴！

　　在四○、五○年代的臺灣，本土老師們不能用熟悉的日語和臺語授課，而從大陸移居太平洋一隅的外省籍老師們絕大多數和本地師生水乳交融相處愉快，他們帶來新鮮的文化活力，在翻譯、作曲、填詞上都有爲數頗多的佳作，爲這個蕞爾小島注入新生命。

　　陳黎先生在他爲郭老師整理編著的**郭子究合唱曲集**中就曾念起那些來自青島、福建、山東等地的詩書滿懷又富教育愛心的老師們，**以他們各自的鄉音，在太平洋彼岸授課、歌唱⋯⋯這種不協調的協調，自然是一種族群融合⋯⋯**。

　　這本曲集收錄了國語、臺語、日語、阿美族語，以及五十年來學生視唱的 La,La,La,La，譜成新的「海岸之歌」，讓一九九九年仙逝的郭老師有著了無遺憾的一生。

# 校長的大愛　曾辛得的

耕農歌

一、一年容易又春天，翻土播種忙田邊，
　　田裡秧苗油綠綠，家家戶戶卜豐年。

二、東鄰荷鋤上山崗，西鄰趕牛下池塘，
　　哥哥聲田嫂播種，汗珠如雨滿衣裳。

三、牧童晚歸把歌唱，閃爍星星半隱藏，
　　今天做完今天事，且看織女對牛郎。

　　這首源自恒春古調的**耕農歌**，並不曾透露出窮鄉僻壤的困境與辛酸，
卻只見一片樂天知命、安然知足的農村願景。它不像一般「自然民謠」反
映著俚俗生活，反而具有「創作民謠」的風格——寫實、自然，卻又藝術
化——因為這是屏東縣滿州鄉人曾辛得的作品。

　　曾幸得先生，年紀比中華民國大兩歲，民國三十四年時，以辦學成績
最優的校長之資格，自願請調至故鄉滿州國小任職，共計二十三年。

南臺灣的尾端——恒春半島有一種季節性的落山風，每當颯颯的焚風夜以繼日的颳起，天地為之蕭條、變色。位於半島東隅的滿州鄉尤其荒蕪貧脊，自古以來便是平埔族的獵場，先民向大自然爭生存，備極艱辛。滿州鄉有七個村莊，卻只有一所小學——滿州國小，大人們日出而作日入而息，每天疲於奔命也僅止於糊口；小孩年長者幫忙粗重的農事，年幼者做做取薪、提水、放牧的事，而所謂的「教育」，豈是村人所能顧及？

　　然而，每天順著山風，飄忽不定似有若無的小提琴旋律，從校長宿舍的方向傳來，神秘而美妙，迴盪在山石、竹林間，農忙的孩子們無限神往，輕啓了情操教化的心扉……

　　滿州國小畢業的學生們都記得，校中那棵可容十個班級於蔭影的大榕樹下，曾辛得校長親自指導全校練唱國歌、國旗歌、畢業歌、進行曲等等，從發聲、視譜、音階、樂理，到歌詞解析、混聲合唱，不但全校師生一同領受樂教的美與善，更進而凝聚了愛鄉、愛校的情懷。

　　而音樂課程的教材：西風的話、憶兒時、農家好、馬車伕之戀等等中外名曲，更是曾辛得校長用心慎選的結果，不但旋律優美，詞意深刻，而且樂理循序漸進，令學生們喜愛上音樂課；再介紹黃自、李叔同、貝多芬等這些偉大音樂家的故事，在潛移默化中啓發學生的美感，薰陶學生的人格。

不只這首膾炙人口的**耕農歌**，曾校長早期的作品，如**檳榔樹、我願、蜻蜓、新年到**……等等，動機都是基於本身「音樂家」的素養，和深厚的「教育愛」所致，親自寫詞譜曲，親自教唱，二十多年來滿州國小低年級的小朋友早就琅琅上口，培養了對唱歌和對音樂的喜好。

曾校長以恒春古調為靈感之源，在民國四十一年發表的**耕農歌**，詞和曲都是滿州鄉野生活的寫照：

**第一段** 敘述一元復始，春天又來到，鄉人滿懷希望，但願有著豐收的一年。

**第二段** 描寫揮汗如雨的田間農作，左鄰右舍都勤奮努力，內在是踏實而快樂的。

**第三段** 辛勞的一天結束了，坐看星子眨眼，也享受大自然無邊的寧靜。

歌詞極有意境，雖不是歡樂富足景象，但寫情、寫景、寫人，那份希望、那份生命力，令人感動莫名。

旋律部份，第一句乍聽之下有恒春古調的模糊輪廓，曾校長以一個切分結構（♪♪ ♫♩. ♪）貫穿全曲，出現在每一句的句首，賦與這首歌曲獨特的風格和感情，也將鄉野子民的粗獷率真、強韌堅忍的個性刻劃入微：第三句有較為高亢的轉折，依舊是切分結構，第四句又回到了第二句，因此就曲式分析來說，這是「二段式」的曲子。

這首**耕農歌**不是「自然產生的民謠」，而是曾辛得校長的「創作民謠」於焉確定。至於媒體發達而流行的「青蚵仔嫂」和「三聲無奈」則是曾校長的創作之後的事了。另有「臺東調」是遷徙到東臺灣謀生的恒春人思鄉之餘，吟唱家鄉古調而來。民國八十一年臺視播出公視所攝製的「民謠世界」專訪曾辛得校長，證實了民國四十一年八月**新選歌謠月刊**的典故。這首唱遍了寶島的耕農歌，終於在失散四十年之後，重回母親（原創者）的懷抱。

　　曾辛得校長在千禧年到來的前一年，以九十高齡仙逝了，他的一生，是臺灣老一輩教育家的典型。

　　以早年那樣一位貧家子弟，終生奉行「愛」與「榜樣」為教育方針，畢生奉獻給鄉梓，難怪鄉親們說：「天不生仲尼，萬古如長夜。」我們說：「天不生曾辛得校長，滿州如萬古長夜。」

# 抱著咱的夢

## 臺灣的父性關懷

　　有一種歌曲，你從來沒聽過，但是一唱就是那麼的熟悉，彷彿它一直存在你記憶的深處，貼近你的心靈，就像一首兒時的歌，總在不經意的時候宣洩你真實的情感，引發內心深處的共鳴。

<div align="center">

抱　著　咱　的　夢　　（福爾摩莎頌）

Formosa咱的夢　　咱的愛

親像阿母叫阮的名，

搖啊搖啊搖　　惜啊惜

永遠抱著美麗的夢

Formosa咱的夢　　咱的愛

有阮祖先流過的汗

搖啊搖啊搖　　惜啊惜

永遠抱著美麗的夢

Formosa咱的夢　　咱的愛

無鮑無悔來期待

搖啊搖啊搖　　惜啊惜

永遠抱著　　咱的夢

</div>

　　簡約的詞、單純的曲調，唱過一段就全都會了，而且願意反覆再三的唱，唱它千遍也不厭！

　　它沒有慷慨陳詞的歌頌，也沒有激情的訴求，只是樸實無華、不疾不徐的娓娓道來，像媽媽的叮嚀，有愛有期許，和更多的疼惜。

鄭智仁醫師是近代臺灣音樂界的一則傳奇。

出身於彰化二水的醫生世家，祖父、父親、叔叔、兄弟們全是醫生，他走上學醫之路是很自然的一件事，他的專業是「男性生殖醫學」，在「優生學」領域中發表過重要的研究論述，是一位著名的醫者。而他的「音樂細胞」則是從小就有，他四歲時就由母親啓蒙學彈鋼琴，中學時玩吉他，並曾獲兩屆山葉電子琴演奏優勝獎。

他的年紀並不老，作曲的動機自然不同於日據時期，或四、五十年代的前輩作曲家們。鄭醫師是在年近不惑成家、育子之後，透過孩子的心和眼，體會到生命的珍貴；從親子互動、成長中，對生活有了一番啓發。於是他爲兒子寫母語的歌，把他的關懷譜進了孩子的童年。

四十歲之前的鄭智仁幫別人**做人**——主持精子銀行研究室，**做音樂**——開作品發表會，成就不凡。到了四十歲那年，娶了同在醫界，學有專精的醫師妻子，三個兒子大猶、大洲、大敏相繼報到，爲人父的慈愛情懷也隨孩子的成長而溢於言表。

他懷抱著未滿周歲的兒子，在月光下搖他入睡，唱起**阮將你來疼**。而後，他憶起了小學二年級時的老師如父般疼愛他，教他放風箏時，**不當忘記線的起頭彼雙手**，於是他寫了**阿爸的風吹**……表達對自己兒時生活的眷戀，以及他對現今環境的變遷，善感的心不禁喟嘆，再寫了**火金姑、叨位去**（螢火蟲，哪兒去了？）。

大猶三歲的時候，帶他去山上，看到獵鳶（老鷹）飛翔的身影，他寫下了**獵鳶——老鷹的故事**這首歌，像一首敘事詩，一首很美、意涵深刻的詩，它好像在說：「囝仔兄，請你聽我講，佇古早古早的以前……

一、傳說中　佇山的那邊　有住著一巢獵鳶
　　人在說　那邊四季如春　山翠青溪水清
　　年年豐收　獵鳶都來　那是一個好所在
二、傳說中　很久的以前　山內面很多獵鳶
　　人在說　文明進步緣故　山不山流水濁
　　不是壞年冬　是人的慾望　變做傷心的所在

三、獵鳶　伊漸漸愈飛愈高　不時的回頭望
　　獵鳶　伊漸漸愈飛愈遠　不知何時返轉來
四、獵鳶　妳敢會帶回阮的夢　親像早起的太陽
　　獵鳶　妳敢會帶回阮的夢　擱再乎阮來疼痛

第一段和第二段以相同的曲調卻訴說著不一樣的景象：年年豐收，獵鳶飛來，來到這個好所在，可是，明明不是欠收成，只因為人的貪慾，使這裡變成了傷心地。

第三段是無奈的眼看獵鳶飛高了，飛遠了，牠不時的回頭望，但是牠什麼時候才會真的回頭？

這裡的間奏漸漸激昂，再一次控訴：不是壞年冬……變成傷心的所在。再問：「獵鳶，何時返轉來？」接著轉了調性，呼喚著：獵鳶，你可否像每天都升起的太陽再與我見面？你可否帶回我的夢，讓我再好好疼惜你？

　　二十世紀末
的臺灣，豐衣足食卻
充斥著惡質的文化和環
境，從「顯性」的一面看來人
們短視近利、享樂主義當道、人心沈
淪；但是另有一些人在默默的對土地、對生靈
付出關懷，使「隱性」的臺灣處處閃現著人性的光輝，而鄭醫師就屬於後
者。

　　當二十一世紀到來，尚未滿五十歲的鄭智仁醫師正有著充沛的創作能
量，他與臺灣前輩文人、音樂家、醫生一樣，有著悲天憫人的胸懷，不同
的是他以更積極入世的態度，以他的專業醫學和音樂才華，加上無比的熱
情，擁抱這塊孕育了他和他孩子的土地。

　　臺灣在一九九九年遭遇了百年大地震浩劫，透過電子媒體我們看到受
難、救難種種令人心碎的場面，伴隨一首溫柔的男中音：「天，總是攏會
光……」這是鄭智仁的歌聲，也是他做的詞與曲。他充滿父愛的關懷，使
臺灣近代的本土歌曲兼有柔情與陽剛兩面，更激發了臺灣生命底層的活
力。

# 送別
## 古今交會 詩樂共舞

「長亭外，古道邊，芳草碧連天……」

　　很多人會唱李叔同的這首**送別**，也有很多人以為這首「送別」的詞、曲都是李叔同所作，之所以有這樣的「誤解」，其實是很可以「理解」的。

　　在民國初年，中國文化史上出現了一位藝術全才，不只金石書畫、詩文、戲劇、音樂和教育等樣樣精學並且成就非凡，他將西洋藝術引進中國，在歷史上也有文化拓荒者的意義。

　　而他寫歌寫詞受中國傳統詩詞影響頗深，這也難怪人們在傳唱「長亭外，古道邊，芳草碧連天」的時候，會覺得詞與曲是如此的貼切密合，而從不懷疑這竟是一首西洋的音樂旋律，李叔同填詞而成。

　　**送別**的曲調作者是美國人奧德威，他去世的一年正巧是李叔同誕生那一年（一八八○），原歌曲在美國十分通俗和風行，曲名是**夢見家和母親**(Dreaming home and mother)，描述夢中回到兒時家園，感覺到母親溫柔的手覆蓋額上，一覺醒來方知是夢。以一個八度音程的曲調來敘述一個淡淡的夢境，不見夢醒的惆悵，也沒有離鄉的哀感，卻優美恬適，引人共鳴。

　　日本一位文學家犬童球溪將這首曲子填上日文歌詞，曲名**旅愁**。一九○七年二十七歲在日本留學的李叔同第一次聽到此首，感動之餘將「旅愁」的詞翻譯出來：

西風起，秋漸深，秋容動客心，
獨自惆悵嘆飄零，寒光照孤影，
懷故土，思故人，高堂念雙親，
鄉路迢迢何處尋，覺來歸夢新。

成為充滿中國文學之美的**旅愁**一詩。到了一九一四年，已回國在浙江省第一師範學校任教的李叔同照原曲的旋律又填了二闋詞，就是傳頌千古的**送別**：

長亭外，古道邊，芳草碧連天，
晚風拂柳笛聲殘，夕陽山外山，
天之涯，地之角，知交半零落，
一觚濁酒盡餘歡，今宵別夢寒。

韶光逝，留無計，今日卻分袂，
驪歌一曲送別離，相顧卻依依，
聚雖好，別離悲，世事堪玩味，
來日後會相予期，去去莫遲疑。

古今中外，好歌、好曲、好詩、好詞數不勝數，詩與詞有聲韻、抑揚，也有意境；而音樂有節奏、和聲，更有結構；為詞譜曲可成就千古佳話，為曲填詞更需要神來之筆。但是像**送別**這樣，文字聲腔的運用自是美不可言，文學意涵更是充滿了哲思：看風景嘆流光，知己曾有卻聚散無常，把酒言歡時驪歌頻催，最後是瀟灑的道別——去莫遲疑……。

企圖為李叔同的詞作解或譯都是多餘，從文字和音樂中體會大師的「才情」，那種中國文人生命底蘊的真性情，實在不是今人看重的「才能」所可比。

一九一八年，李叔同在杭州靈隱寺受戒，正式出家取名「演音」，法號「弘一」，從此專心研佛，是佛門一代高僧。

傳說李叔同出生之時有喜鵲銜枝飛入中堂的異象，似乎預言了他多采多姿又富傳奇性的一生。他的文學、音樂修養都很優異，美術、書法造詣也高，在日本留學時首創「人體寫生」開風氣之先；創辦「春柳社」不但演平劇也演西洋歌劇，更粉墨登場反串演出茶花女，這些都是令人津津樂道的事蹟。所以他的出家，與其說是不若梁啟超、胡適等人文化建設的宏圖，倒不如說他以談藝論禪、人文關懷，來表達並善盡了他一個性情中人的偉大志業！

**送別**問世已八十五年，從最早出版於一九二八年**中文名歌五十首**到一九九四年**李叔同歌曲尋繹**，加上臺灣小學、中學教科書的採用，這的確成了一首東西方交會的世界名曲了。

　　我國文學家，人稱「林先生」的林海音女士在小說著作**城南舊事**中提到「送別」這首歌，根據她的記憶，歌詞是：

長亭外，古道邊，芳草碧連天
問君此去幾時來，來時莫徘徊。
天之涯，地之角，知交半零落，
人生難得是歡聚，唯有別離多。

　　誰說不能也是古今輝映、詩樂共舞的好歌呢？

# 爲古人傳心聲
## 阿鎧的 古詞新唱

如果說中國古典文學是偏向人內心的描寫,應該沒有人會不同意,我們不是常說「詩言志」、「詞吐心聲」嗎?

唐末到宋興起的「詞」,更是集合了形、聲、韻、律之美感大成,將中國字的音樂潛能發揮到極致。就像是**莫道不銷魂,簾捲西風,人比黃花瘦**(李清照〈醉花陰〉)的婉約含蓄,或是**大江東去浪淘盡,千古風流人物**(蘇軾〈赤壁懷古〉)的豪邁奔放,無一不關心人生,參與人生,反映人生。

### 虞美人　　　南唐·李煜

春花秋月何時了,往事知多少?
小樓昨夜又東風,故國不堪回首月明中。
雕欄玉砌應猶在,祇是朱顏改,
問君能有幾多愁?
恰似一江春水向東流。

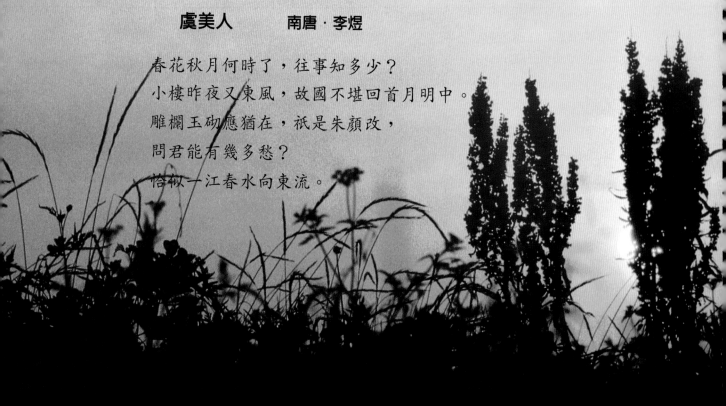

李煜的**虞美人詞**，看來似睹物思人、見景傷情之作：看春花秋月憶往事；想故園在東風吹拂下該是鶯飛草長一片新綠了吧？但北國的明月令人只有不堪回首之嘆，那雕欄、朱顏只怕夢中也難尋了，唉！無邊的愁緒也只能化為春水滔滔奔流而去……

　　然而，當我們知道南唐後主李煜在四十二歲時，寫了這首思念故國的詞而讓宋太宗震怒，以毒藥賜死，不禁令人唏噓喟嘆，這位才情不凡的中國一代詞學大家，在淪為階下囚後，不但不能掌握自己的人生，而僅僅為抒發內心深情，竟而賠上性命，付出極大的代價。

　　與李後主相去一千年，居住南臺灣的作曲家「阿鐽」，在一九九六年出版了一本歌曲集和ＣＤ──《為古人傳心聲》，其中採用三首李後主的詞：**虞美人、浪淘沙、烏夜啼**，都是字字帶血、句句噙淚的感人作品。

　　在「新故鄉臺灣」，友人們所熟悉的阿鐽印象，是一位質樸、誠懇的人，無論開口或執筆都流露出一股文人氣息，待人親切又常常笑意盈盈，很難想像他曾經歷過大陸的「文革」災難，相對於今日的寧靜淡泊，大概是阿鐽人生的另一番境界吧！

阿鎧，就是黃輔棠，一位知名的小提琴家、作曲家、教育家，一九四八生於廣東番禺。與他的同鄉前輩馬思聰一樣，在文革期間曾冒殺身之險，遠涉重洋到了美國。「思國悲國的情，如潮如火的電……」（引自＜阿鎧歌後記＞）道盡了淒楚悲涼的去國懷鄉心境。也許就是這種心境，使他更深沉的體會了李煜，以一個原本充滿才情的君王終成降國之罪臣，那種何止是天上人間的失落、有國難歸的苦楚，在《爲古人傳心聲》這本歌集中，阿鎧自心底激盪，從筆端渲染，終於在歌樂之中匯流。

　　曲子的前半段旋律極美，三拍子起伏流動間刻畫出內心的悲痛，那種不堪回首又必得暗自咀嚼的悲痛；「雕欄玉砌應猶在，祇是朱顏改」歌詞重複了四次又是四四拍，好像簡單的模進，其實層層推進速度也越絞越緊，一問一答一問一答的扣人心絃，直到醞釀出「問君」這一句，旋律與伴奏一起達到滾滾東流東逝水的磅礴感，滿腔的鬱悶愁緒傾瀉而出，再一次**問君能有幾多愁**主旋律舒緩一些，鋼琴伴奏也在波潮似的琶音奏之外，由低音部彈出**春花秋月何時了**的主題，呼應**恰似一江春水向東流**，譜出一曲「交響詩」般的音樂藝術。

作曲家藉古人詩句抒發自己的情懷，凡深刻體會的、切身感受的詩詞，所譜成的音樂也感人至深。

　　與當代的一些名家比起來，阿鎧的作曲手法並不大膽新銳，但是旋律上口、優美吸引人，尤其古式音階的運用加上現代化的美感，使他的音樂宜古宜今，更有古典風格的韻味。

　　自二十世紀初，中國藝術歌曲受西方藝術歌曲的啓發而蓬勃發展，作曲同時要關照到中國文字的「語言旋律」時，難免有綁手綁腳的困難，所幸當時中國作曲家們都有極深的國學造詣，不論是主張詞曲絕對緊密結合的黃自、趙元任，或是主張音樂必須脫離詩的羈絆的青主、馬思聰，都各有十分傑出的作品。

　　也是金庸迷的阿鎧說：「中國的古詩詞，用極少的字說了很多很豐富、很深刻、很動人的事，含蓄的情不可外放，奔放的情不宜內斂，情與韻不但要對，且要恰恰好，少了覺得冷，多了又嫌造作……」

# 從傳統與創新
## 看《霸王虞姬》說唱劇

力拔山兮氣蓋世
時不利兮騅不逝
騅不逝兮其奈何
虞兮，虞兮，奈若何

　　我曾經是這麼不可一世的人物，我的力氣足可以挑戰一座高山哪！但天時不利於我，連我忠誠的千里馬「烏騅」也不能馳騁疆場了，當牠難再奔馳時，我又能如何呢？虞姬呀！虞姬，我又能如何待妳呢？

　　在歷史傳說中，項羽「身高八尺餘，力大無窮，能舉鼎，目有雙瞳，逼視於人，人皆不敢回視」。且才氣縱橫，有過人的膽識與勇謀，是一代的英雄。

但是這號稱「西楚霸王」的項羽，在被漢王劉邦圍困垓下，陷入四面楚歌的孤立處境時，也只能淚下千行，悲歌：虞兮，虞兮，奈若何！眞有英雄氣短、窮途末路之慨。

　　歷史，在掌政者握有權力的時候，「成爲王、敗爲寇」幾乎是不變的鐵律，但是在藝術家與文學家的筆下，歷史人物卻可以是眞情至性、有血有肉的，他們有著鮮活的人格與形象，也有愛、恨、情、仇，七情六慾，透過各種藝術形式，呈現出感人的戲劇、詩歌和文學篇章。

　　一齣由馬水龍教授作曲，曾永義教授編詞的「說唱劇」作品＜霸王虞姬＞，在一九九七年五月，文建會主辦的「世紀之音——國際現代音樂節」中作世界性首演。兩位同是國際級的大師，一爲音樂家，一爲文學家，將這齣在傳統戲曲中最膾炙人口的英雄美人故事賦與了全新的面貌。

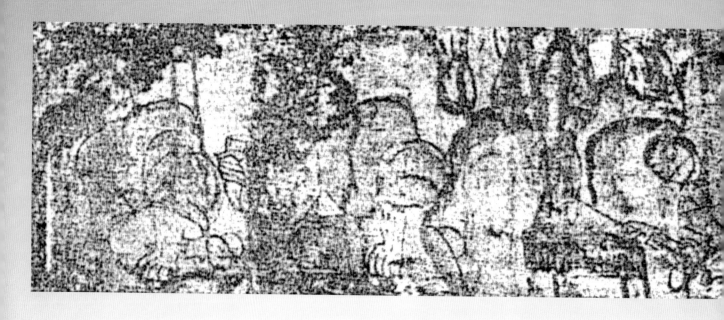

　　首先是演出型態，馬水龍先生最初的構想就是：「既能著重音樂的呈現和新唱腔的開發，又兼具濃厚的戲劇成分在其中……希望觀眾在聆賞音樂的同時，也能享有聽故事的樂趣。」

　　因此，運用中國傳統的「說書」藝術，正可以在全劇的說、唱之間轉折，來加強戲劇張力；而現代的製作手法更將獨唱、混聲合唱、管絃樂、說白、旁白及象徵性的舞臺、燈光結合起來，呈現了一個創新的劇種——說唱劇。

　　曾永義先生則在編劇前，下了好些治學的功夫，探討史家、詩人如何論劉邦項羽，如何詠劉邦項羽。

　　由於楚漢之際的人、事、物十分繁瑣，因此，他只取暴秦覆亡之後四年，劉、項二人對峙廣陵的關鍵來寫，而將兩人一生事蹟、性情都融入說白和歌詞之中。序曲之外共有四幕——**分我一杯羹、十面埋伏、四面楚歌、烏江同殉**。

《史記》說項羽：

有美人名虞，常幸從。駿馬名騅，常騎之。夜聞漢軍四皆楚歌，大驚，乃悲歌慷慨，美人和之，項王泣，數行下，左右皆泣……

　　但虞姬的歷史形象是模糊的，也因此有很大的著墨空間，此劇在第三幕便用了很大的篇幅來描寫；小提琴的高音域顫音象徵寂靜的夜，鋪陳出英雄美人兒女情長的故事，直到四面楚歌聲起。

　　項羽經虞姬的激勵，意氣風發，趁著夜幕低垂突破漢軍往江東逃遁。強而有力的管絃樂與合唱團的士兵吶喊聲，展開漢軍追擊的過程，蓋世英雄走到窮途末路，無顏見江東父老。最後虞姬投江，項羽舉劍自刎。

此時合唱團唱出終曲：

看穿是非成敗轉頭盡，
只有那英雄美人至意至性永長生。
湛湛江水，皎皎白日，
悲鴻斷雁何事更長征？
湛湛江水，皎皎白日，
悲鴻斷雁何事更長征？

　　楚漢相爭是一個大時代，而其中最重要的人物就是項羽和劉邦，他們因各自的人格特質、個性、脾氣，使這個大時代的紛爭、勝負、成敗，有著如今看來是「想當然耳」的結局。

　　然而**霸王虞姬**說唱劇的作曲家和劇作家卻不是著眼於「楚漢相爭」論歷史的是非功過，反而是從「英雄美人」的角度切入，淒美的情節和懾人的戲劇性從一開始便緊扣觀眾的心絃。

　　「說書」的部份除了交代劇情之外，更是掌控劇情節奏的重點；大量的鑼鼓點運用在西洋管絃樂中，只感覺劇力萬鈞、創意處處，卻又不著痕跡。

　　這是一部實驗成功的作品，也是傳統再出發的里程碑。

# 四季 的音樂風景

時序不停的推移，卻一貫是春、夏、秋、冬，周而復始的循環。

萬物生生不息，也永遠是花謝又花開、月缺復月圓，日日夜夜，永不止息。

自古以來多少哲人、思想家都有「一切藝術皆源於大自然」的說法，雖然所有的藝術品如：雕塑、繪畫、音樂，乃至於文學、詩歌等等，都是「人為的創作」，但藝術家們受到大自然的啟發卻也是千古不滅的真理。

然而比起文字和圖畫，音樂顯然抽象多了。

音樂可以像彩筆一樣勾畫出春景、秋色嗎？或者如文字一般，描寫著「小溪潺潺流過，像甜蜜的耳語呢喃」，這樣讓人「一目瞭然」寫實的意境嗎？

---

**春**

令人喜悅的春天來臨了，小鳥歡聲歌唱，
泉水淙淙流淌，微風徐徐，在耳畔絮語；
忽而烏雲密佈雷電交加，
驟雨急急地預告春天的訊息，
當風靜雨止，鳥兒再度歡唱動人的歌聲。

百花盛開，在翠綠的草地，花、葉沙沙作響，
牧人安然入睡，偎著他忠誠的牧羊犬。

鄉間牧笛聲愉悅的傳來，仙女與牧童翩然起舞，
舞在燦爛春日中。

十七世紀義大利的一位作曲家韋瓦第，卻能以生動的作曲手法寫出描繪大自然的**四季小提琴協奏曲**，流傳至今近三百年，成為演奏次數最多、錄音版本最繁、最令演奏家和愛樂者青睞的曲目。在受人喜愛的古典音樂票選活動中，**韋瓦第的四季**經常榮登排行榜第一名。

一七一七年，韋瓦第離開久居的威尼斯，來到北部城市曼都瓦，近郊鄉間的景致與四時運作的明媚風光，大大的開啟了韋瓦第的心靈，使他的創作達到另一番境界。他曾寫作了大量的協奏曲，據考證大約有四百多首，其中小提琴協奏曲就有兩百三十多首，但唯有這一首**四季**（其實是四首），能跨越時空的阻隔，真正成為不朽的名作。

曲中每一個樂章都附有描寫季節情景的短詩，詩的原著者已不可考，但手稿上的詩句卻真是韋瓦第親手所寫，在音符關鍵處，更標明了旋律所代表的意境，如**小鳥婉轉鳴唱、小溪淙淙**……還有**村民慶豐收、打獵**的情景，處處流露曼都瓦鄉間生活寫照，所以有學者稱曼都瓦是「四季的原鄉」。

## 夏

夏天，火熱的炎陽下，
人畜慵懶至極，松樹也無精打采，
只聽到杜鵑鳴唱，斑鳩與鳥雀應和；
西風微微的吹，北風卻突如其來，
牧羊人悲切的哭泣，預感暴風雨將帶來惡運。

斷續的閃電雷鳴，成群的蚊蠅牛虻，
讓疲憊的身心不得片刻安寧。

唉！惡夢竟然成真，
雷聲不絕於耳、閃電劃破長空，
麥穗枝頭斷落，一切臣服大自然的威力。

韋瓦第所處的年代是巴羅克後期,當時的音樂在調性、和聲、節奏、曲式上可變化的幅度很小,只講求清澄純淨,絕對的「純音樂之美」,韋瓦第卻在這樣受限的範圍中,譜寫出具有豐富內容與表情的**四季小提琴協奏曲**,比音樂上所謂**標題音樂**的白遼士時代還早了一百年。

難怪許多研究學者推崇這是音樂史上一項超凡的成就——他將具象的自然景致與抽象的音樂規則做了最巧妙且完美的結合。

**四季小提琴協奏曲**並不是一首曲子,而是韋瓦第作品第八號「和諧與創新的實驗」十二首曲子中的第一、二、三、四號春、夏、秋、冬四首。每一首都由快、慢、快,三個樂章構成,速度上的對比,加強了音樂的表情張力,也更加的吸引人。

至於「和諧與創新的實驗」在實驗些什麼呢?首先是**樂團的編制**,韋瓦第以一支小提琴獨奏為主,而以絃樂團加一個大鍵琴為協奏,這使他成為「近代協奏曲型式的創始者」。

## 秋

農人們且歌且舞,慶祝豐收的快樂,
大家痛飲醇酒,直到酩酊昏睡。

當歌舞稍歇,在秋高氣爽的夜裡,
享受著農忙過後的悠閒,沈沈地進入甜蜜夢鄉。

黎明將至,獵人出發,攜著號角、獵槍和獵狗,
追蹤著四散奔逃的野獸,槍聲、犬吠響徹天空,
獵物受傷恐懼,驚惶不已,
終於,死神奪去了牠的生命。

　　其次，他以創新的器樂技巧**模擬表現大自然的情景**，如小提琴顫音描寫鳥鳴，弱音器加入添進音樂的神秘感，又讓小提琴模仿號角或風笛的吹奏聲，這些都是很新鮮的嘗試；大膽的不協和音程和撥絃奏技巧，在冬的第一樂章**沒有旋律線條**，讓人聽起來止不住「冷」的發抖……他**使用很多對比手法**，營造多種截然不同的景致和情感，有時同時出現卻又自然融合毫不牽強，平凡一如人們的日常生活。

　　即使我們不瞭解作曲家生平，或各樂章的標題和描寫內容，只憑感覺來聆聽，也能領略其中音樂的優美，音樂透過樂器在交流、對話，本身就足夠吸引人了。當然，如果對照曲譜，配合曲中詩句用心聆賞，必然更可以和韋瓦第脈動一致，感受到萬物生息的美妙。

**冬**

在冰天雪地中顫抖，冷冽的寒風迎面吹來，
步履沈重，齒牙打顫；

屋內，人們享用爐火閒適的時光，
屋外的雨，卻溼潤著萬事萬物。

冰上小心行走，慢步謹慎，以免失足，
沈不住氣的腳步，終究滑倒，
再重新邁開時，卻聽到堅冰破裂。誰還在門外吹
襲？西南風、北風、所有的風，
而這，就是冬天，冬天帶來歡喜的訊息。

# 馬太受難曲

## 巴赫百年孤寂
## 再現榮光

你能想像一座哥德式教堂——尖塔、拱門、玻璃窗嗎？
迴廊下厚重的陰影，是「數字低音」或「合唱」；
彩色玻璃呈現出優美的線條，是一部「復格」；
而交叉的拱門就像互相模仿、競逐的主題，一部一部加進來、升高，
順著塔尖直上天國，一片光亮與和諧。

巴赫的「聖詠合唱曲」常被比喻成一座形式完美的哥德式教堂。無論
你是否有宗教信仰，在這樣生氣勃勃、刻畫有力的音樂結構中，一定能感
受到某種深邃情操的啟示。

**馬太受難曲**一直被認為是巴赫一生創作的清唱劇中最傑出的，雖然史
學家都相信巴赫作品散失的數量，比目前所知的仍有兩倍之多。

在來比錫的聖·托瑪斯教堂任職「合唱長」的巴赫，從三十八歲起直到逝世的二十七年間，都以高度的創作熱誠，奉獻一生給他所敬畏的上帝，和心目中至高無上的音樂。教堂內的合唱團負責所有的儀式，禮拜獻唱，還要被派服務其他教區，如聖·尼可拉教堂和聖·保羅教堂，從演奏到合唱訓練，都是「合唱長」的責任。此外還要提供每回節日祭典、喜慶場合使用的獨唱曲、聖樂、管風琴曲。

這項負擔沉重的職務，巴赫以與生俱來不平凡的音樂天賦，以及超越一般人所能做到的努力，傾注全心為教會儀式、為教育學生、為發揮各項樂器所長，而寫作許許多多不同形式的音樂。

然而，與巴赫同時代（一六八五～一七五〇）的人們，卻無法賞識巴赫的偉大，以至於在他逝世之後，他的作品也沉寂甚至被遺忘了。

**馬太受難曲**是巴赫四十四歲時，根據聖經記載耶穌被釘十字架受難的故事寫成，共有七十八首曲子（詠唱調、合唱、獨唱、朗誦調等等），但自從一七二九年發表之後，從未有人再眷顧它。

世人怎能想像得到，一百年之後，**二十歲的德國作曲家孟德爾頌**，竟是巴赫的「百年知音」。孟德爾頌於一八二九年指揮**馬太受難曲**在聖·托瑪斯教堂——百年前巴赫首次發表這齣清唱劇的地方——演出，此傑作才終於重戴它的光圈，距巴赫一百年的人們也才有幸重新認識，和感動。

## 【第一部】

樂團奏著憂傷的旋律，和二聲部合唱訴說人們的徬徨和無助，
當天使般純潔的童聲合唱出**噢！神的羔羊**悲切的心靈終得撫慰。
富於戲劇性的樂段在群眾的獨唱部裡：

　　　　　　　　　　　　　**無知的人們要求處死！處死，**

教士和門徒質問上帝，誰背叛了耶穌。
抒情甜美的詠唱調**我欲獻上我的心**和**願為你守靈**
到了描述猶大背叛的部份，女聲二重唱**被捕了**
兩組對立的合唱，一部表現深痛的哀傷，另一部聲嘶力竭，
彷彿施暴者的餘威未盡。

## 【第二部】

耶穌在祭司面前接受審判，男高音唱出**我主沈默**
這一部份，有最著名優美的詠唱調**你應憐憫**
　　　　　　　　　　　　　　　由小提琴伴奏的女低音演唱
教士合唱小提琴為男低音伴奏的**還我耶穌**
最後，當耶穌在十字架上奄奄一息，教堂也被毀了。
由管風琴獨奏，
男低音道出沉沉黑暗的夜晚到了，一切趨於寧靜……

　　**馬太受難曲**由一段氣勢宏偉的前奏曲展開，而以華麗的終曲合唱結束。雖是「絕對音樂」，卻適合感性的聆賞，也經得起理性的分析。

　　聖‧托瑪斯教堂內兩側各有一合唱團位置，巴赫因地制宜，常使用兩個合唱團來呈現復格曲的特色，也就是一個精簡的主題基礎，用對位的作曲手法使各聲部依規則輪流模仿主題，產生獨立性的曲調，時而對答，時而參差進行，巴赫就這樣成就了他充滿智慧與聖靈的偉大篇章。

　　歷代都有許多音樂家寫作「受難曲」，但是文詞運用與音樂能力的優劣導致風格上的差異，**巴赫的馬太受難曲**代表著莊嚴高貴的受難曲風格，這與他在藝術上的卓越表現同等重要，也同為後世所景仰。

## 安頓受創的身心——

## 莫札特 安魂曲

一七九一年七月的某一天，天氣燠熱不堪，莫札特身心疲憊的面對滿桌的帳單一籌莫展，遠處傳來夏日悶雷轟隆隆的吼聲。

隱約好像有人敲著門，是敲門？還是雷鳴的回響？

莫札特跳了起來，大門已被推開，一個灰黑的高大身影立在門邊。

「莫札特先生？」

「我是。」

灰衣人低聲說了些話，從口袋掏出一個長信封交給莫札特。還沒回過神來，灰衣人已消失無蹤了。

「我在作夢嗎？」莫札特回到桌旁坐下，約略記得灰衣人說，請他作一首安魂曲，價格由他自己定，只有一個條件：不得打聽這委託者是誰。

**安魂曲？**莫札特心裡頓覺恐怖！尤其在這種季節，一身灰黑色的斗蓬格外令人打了個寒顫。是不是死神前來預告？「也許，他要我為自己的葬禮寫哀樂吧？」莫札特悲哀的嘆息。

於是，他拿來一張譜，寫下：

**d 小調安魂曲──爲四聲部獨唱與合唱，管絃樂與管風琴**
**──沃夫岡・阿瑪迪斯・莫札特　一七九一年七月作**

十八世紀中葉是歐洲文明的全盛期，一七五六年，莫札特在奧地利的薩爾堡誕生了。

這一位全世界獨一無二的**音樂神童──莫札特**。他的全名是沃夫岡・阿瑪迪斯・莫札特，而**阿瑪迪斯**一字的原意就是**上帝寵愛的**，如果只看莫札特的幼年時代，倒也眞是人如其名了。

他在父親的帶領下，從一個城市到另一個城市不斷的旅行演奏，足跡遍及慕尼黑、維也納、曼汗、巴黎等，從六歲到十歲之間足足有三年半在外地，十四歲之前就越過了阿爾卑斯山到義大利。這個身穿漂亮禮服的小小男孩，風靡了全歐洲的皇室貴族，令當時的音樂大師葛路克、韓德爾、海頓等人都因他的出現而黯然失色了。

然而，長途旅行對一個小孩子是辛苦不堪的，在顛簸的狹小空間裡，夏天當然酷熱難挨，下雨天馬車蓬裡滴水也容易受寒，所以小莫札特一直在病痛的折磨中長大。只因天生的快樂和純眞，莫札特即使在這樣的旅程中依然找得到歡樂度日的好辦法：他自己發明拼字遊戲、顛倒遊戲、腦筋急轉彎遊戲，往往玩得樂不可支，像一般的小孩。

幼年時期備受寵愛和優沃的環境使他的音樂有著天堂般的純淨美好，但這些寵幸也造成他玩世不恭的生活態度，所以長大了的莫札特雖然作品更臻成熟完美，寫出篇篇都可稱爲「不朽」的名作，但那些曾經慷慨賜與華服和金幣給「音樂神童」的貴族們，卻有意無意的戕害他，在創作上從不予資助，也屢次和謀職的機會擦身而過，以至於莫札特三十五歲的一生中，不但窮，而且債臺高築。

有樂評家這麼說：「如果貝多芬是以天才創作音樂，那麼莫札特只不過將天上的音符直接拿下來以不著痕跡的方式寫出來吧！」真的，在莫札特的作品中看不到生活的困窘、委屈和抗爭，他的音樂總能在清朗的境界中給人庇蔭安慰，讓人沈澱思緒、安頓身心。

神秘灰衣人的請託，莫札特預感到死亡將至，他開始夜以繼日的工作，腦子裡縈繞著安魂曲的歌詞：

‧主啊，請賜給他們永遠的安息。

求你垂憐。

當審判之日來臨，我將如何顫慄！

‧神奇的號角響起，生靈復甦，答覆主的審訊。

‧仰望天上的主，你的恩賜解救了我。

‧仁慈的主耶穌請帶我到你的翼下。

‧我痛心懺悔，求你召我，與應受祝福者一起。

‧淚水之日，已死之人復活，罪人要被懲處。

然而天主啊，求你寬赦，求你賜與安息，

阿們。

當寫到「末日經」的「淚水之日」歌曲時，他也被自己的音樂衝擊而痛哭流淚了。

　　「這一天，眞的到了嗎？」然後他便陷入昏迷狀態，**安魂曲**終究無法完成，一七九一年十二月五日清晨，莫札特離世而去。

　　安魂曲中那令人震懾的悲寂，充分反映出這是莫札特爲自己的死亡預作準備，在死神近逼之下，他意識到蟄伏內心深處的超絕能力──不再隱瞞令人心碎的苦惱，敢於面對未知事物的恐懼，和誠實看待自己孤獨凄涼的靈魂──莫札特在他最後也是最崇高的一部作品中，做到了超越一切的純淨心靈頌歌。

　　處於世紀之交的現代人面臨著許多困惑和危機，比如戰爭、生態、環境、人口壓力等等，內心滿塞著空虛和不安，**聆聽莫札特的安魂曲可以無關宗教、無關藝術，僅僅從他的歡欣、他的祈求、他的解脫，而重燃起苦悶中的一絲希望。**

# 魔王 舒伯特 VS.歌德

　　　　　　　　　　　　　許多流傳自久遠年代的神
　　　　　　　　話故事,將自然界的狂風暴雨、日月星流等等
　　　　　　現象加以穿鑿、附會,使得一些在今天看來只不過是童話世界
　　　　中的幻想物,在古時先民的生活裡,竟是不容懷疑,而且實際存在
　　　著的!
　　　　幾世紀以來的文學家、藝術家們,便經常由這些神話與傳說中汲取靈
　　感,發揮想像,創造出不朽的詩篇、樂章以及藝術品。
　　　　這一篇魔王,就是來自德國的古老傳說,它描寫住在黑暗森林中老樹洞裡的
　　山精、水精等妖怪,用甜言蜜語誘拐病危的孩童,擷取他們瀕死的生命。**德國大文
豪歌德**將它寫成一首敘事詩,而**作曲家舒伯特**更把歌德詩中的精神溶入音樂,譜成
一首**藝術歌曲魔王**。

**敘事者：**是誰？在黑夜的風中騎行。是個帶著孩子的父親。他把兒子抱在懷裡，緊貼而溫柔。

**父親：**兒呀！爲什麼把臉兒隱藏？

**兒子：**爸爸！你沒看到那魔王？他戴著皇冠，衣衫很長。

**父親：**兒呀！那是煙霧飄盪。

**魔王：**好孩子，跟我來，我帶你玩耍遊戲，海邊有漂亮的花，我家有許多金衣。

**兒子：**爸爸，爸爸！你沒聽到嗎？那陰影裡的魔王在和我講話。

**父親：**兒呀！別怕，只是風吹過枯樹吧？

**魔王：**好孩子，跟我來，和我女兒一起玩，她會唱歌，會跳舞，她的樣子很好看。

**兒子：**爸爸，爸爸！你看你看，那魔王女兒！

**父親：**兒呀！我看得很清楚，那只是灰色的老柳樹。

**魔王：**好孩子，我眞喜歡你，你不跟我走，**我就強拉你！**

**兒子：爸爸，爸爸！魔王要抓我，他的魔手好可怕。**

**敘事者：**父親惴惴不安，鞭馬急奔，他的孩子奄奄一息，好不容易到了家，懷中的孩子已斷氣。

一八一五年，十八歲的舒伯特
已經是一位才情洋溢的作曲家了，他的摯友曾這
樣描述：「我正好遇見他興奮的高聲朗誦魔王這個詩篇，愛
不釋手，在房中踱來踱去，突然他坐了下來，迫不及待拿出紙筆，以
驚人的速度寫出這首歌。」舒伯特將此曲獻給當時六十六歲的歌德，但
是大詩人高傲地不屑一顧，認為少不更事的年輕人怎能譜出他的大作的
精髓呢？許多年後，老年的歌德（八十一歲）在一次音樂會中聽到它，
深受感動與折服，他淚流滿面起立鼓掌，但是，年紀輕輕就去世的舒伯
特，離世已經兩年了。

這首歌曲由男中音演唱，曲中四個角色——敘事者、父親、兒子、魔
王，由同一人擔任而以不同的音色來詮釋。

渾厚的男中音首先敘述黑夜疾馳的馬蹄聲，是父親帶著兒子正要回家。
父親以深沈溫暖的聲音問愛兒，為什麼將臉兒掩藏？孩子以微弱的聲音回答
他，說是看到魔王衣衫飄飄，接著好似真有魔王鬼魅般的聲音出現，充滿威
脅誘騙，無所不用其極的，要孩子隨著他一起去。孩子變得驚懼慌亂，他呼
喊父親，父親極力安慰，告訴他看到的不過是煙霧彌漫，不過是風吹柳樹
……但是孩子的恐懼令父親不安，快馬加鞭飛奔回家，終於孩子不敵死
神的魔掌，已然斷氣了。

藝術歌曲少不了「伴奏」的重要性，這首
**魔王**由鋼琴伴奏，一開始的前奏以快速的八度音群描寫疾
馳的馬蹄──

　　　　　　　　　　　　　Fa
　　　　　　　　Mi　　　Mi
　　　　　Re
　　　Do　　　　　　　　　　Do
　Si
La　　　　　　　　　　　　　　　LaLaLaLaLaLaLa

由低到高的一串三連音之後，又在小調的主和絃作下行斷奏，把這首
曲子的精神表現到了極致。伴奏在這裡，不僅僅是稱職的伴奏而已，它宣
告了曲子中深沈穩重、緊張焦慮，或是恐懼、溫和等種種情緒。

　　舒伯特是十九世紀歐洲浪漫時期的作曲大師，浪漫主義最強調的**詩的意
念**幾乎就是舒伯特的本質了。他的作品常出於自然直覺，旋律優美又具有豐
富的情感，短短的一生中就留下六百多首珠玉般的藝術歌曲，是音樂史上偉
大的成就。喜愛音樂的人從小到大很少沒聽過**野玫瑰、鱒魚、聖母頌、小夜
曲、菩提樹……**等等名曲的。舒伯特的音樂，有些採用大詩人作家席勒、海
涅、歌德等人的名作，也有一些微不足道的小詩小詞，但譜上了音樂後，
都是很傑出的作品。

　　舒伯特將鋼琴、歌曲和詩詞融為一體，真是一位讓**音樂與文學對話**
的偉大作曲家。

# 馬勒

## 大地之歌

### 心靈永恆的歸依

悲來乎，

悲來乎。

主人有酒且莫斟，

聽我一曲悲來吟，

悲來不吟還不笑，

天下無人知我心，

君有數斗酒，

我有三尺琴，

琴鳴酒樂兩相得，

一杯不啻千金鈞。　　　　　　　　　　（李白詩）

　　這首**悲歌行**，是有「詩仙」及「醉詩人」之稱的唐朝詩人李白的名詩，寧靜淡泊的心志、天馬行空的詩意，雖言「悲來乎」，但絲毫不沉溺於自我感傷之中。

　　十九世紀末，一位德國詩人漢斯‧貝特格出版了一本唐詩的德譯本，題爲《中國笛》，八十多首詩中，**悲歌行**也是其一。但與其說貝特格翻譯了唐詩，倒不如說是「翻作」來得恰當。

金杯裡斟滿了美酒，你示意我！飲盡吧！
呵！且慢、且慢，聽我席上歌一曲，
讓我的憂傷激盪在你心底，應和你的闊笑，
然後喜悅的情和歡樂的歌都枯萎凋零了，
生是黑暗，死亡也是黑暗。

　　李白詩中對現世喜樂的豁達人生態度，到了貝特格筆下變爲抑鬱沈重，甚至生死與黑暗，好像人世不可解的命運在內心緊緊糾纏。
　　大作曲家馬勒，將這首詩譜進了他的聲樂交響曲＜大地之歌＞的第一**樂章詠大地悲涼的哀歌**。如果，貝特格的詩譯完全忠於李白的原作，或許就不能如此強烈的吸引馬勒了；譯文中沈鬱迫人的氣息才能直指馬勒靈魂深處，觸動了他的傷懷。

一八六〇年

出生猶太家庭的馬勒，處境十分艱困，就像他自己說的：「在奧地利人中，我是波西米亞人；在德國人中，我是奧國人；在世界的人類中，我則是猶太人。」這種無根的漂泊感，一生都如影隨形，帶給他極度不安。

雖然馬勒的音樂事業算是成功，他五十四年的生命中有很大的成就。然而在現實的人生舞臺上，他卻是一個充滿悲劇性的人。

家人的驟逝、早夭，使他從小就經常面對生離死別的場面，而因爲他無法參透死、生，又使他產生了更大的心靈動盪。

所以就在一本名爲《中國笛》的抒情詩闖進了馬勒的內心，那憂思愁緒立刻引起了馬勒的共鳴：「我聽到了一種震動悄悄的盪開，那是纖細抒柔的音響，有著憂愁和謎一般的奧祕……充滿意象的文字中，我窺見神祕之美。」

馬勒選了七首詩，譜成六段音樂，李白的**悲歌行**就是第一樂章**詠大地悲涼的哀歌**：採用王維的**送別**和孟浩然的**宿業師山房待丁大不至**（一爲「別友」，一爲「待友」）作成第六樂章也是最終樂章的**告別**。

第二至第五樂章馬勒的標題分別爲：**秋的寂行者、青春素描、美和春的醉漢**，歌詞源自「貝特格詩中所謂譯自錢起的詩和李白的詩」，但對照其中文字，除了有「春醉起言志」的瀟灑自得情狀外，其間或有一些江南麗日薰風的背景，或有如東方佛塔的趣味渲染。

爲什麼會有這樣的差異呢？原來漢斯‧貝特格的翻譯是根據早已流傳的唐詩德、英、法譯著爲藍本，它的形式體裁已十分自由，嚴格說來，它並不在於忠實的介紹唐詩，詩人只是藉此抒發世紀末的情感意念。

　　無論如何，這些詩已深深
的攫住馬勒的心。其實，他不
是一個信仰篤定的人，因為對
猶太教心存懷疑，而皈依了
基督教，但終究改變不了他
的猶太血統，這種否定的「厭
世觀」，使他在宗教中無法尋
求救贖，轉而傾向尼采永恒的
「回歸觀」，而與東方的生死、
輪迴、轉世、靈魂不滅有些微妙的契合。

　　在**大地之歌**的**告別**這一樂章，孟浩然的原詩是在日暮之際，抱琴獨坐
山房待友人來訪，但馬勒將它當作為了道別而來，因此接王維的「下馬飲
君酒，問君何所之……」的朋友，好像厭世的獨行者，告別則是為了歸返
大地去安身。

　　最後的歌詞是：我再也不浪遊遠方，我身心俱疲，大地恒久、白雲常
新，我再也不遠遊。當春天再來，摯愛的大地將再現綠意，遙遠的天際也
會是一色湛藍，永遠亮麗，永遠……永遠……

　　歌者連唱七次「永遠」，樂曲靜靜的終止。

　　與其說是傷友別離，毋寧說是歌頌大地生生不息，馬勒身為藝術家，
已經在音樂的救贖中掙脫死亡的桎梏，最終樂章是長長的慢板，沒有「死」
的恐懼，取而代之的是莊嚴的樂音湧現，達到參悟的境界。

# 屋上提琴手
## 一世的牽掛

　　嬰兒，是上蒼賜給人類最神奇的寶貝。

　　眼看著他與自己神似的五官、個性，為人父母的喜悅當然不可言喻。他的牙牙學語、蹣跚學步，也足足讓初為父母的年輕人感到無比的光榮，責任之心更油然而生。

　　但是，漸漸長大的孩子，卻在各個成長階段裡，給父母帶來不同的煩惱。小從穿衣吃飯，學校課業，到青春叛逆唱反調的問題；成人之後更有著「沒完沒了」的牽絆，如考學校、交朋友、找工作，到成家、立業、生養下一代……等。

　　所以，如果你問一問做父母親的人：「到什麼時候，你的子女才不會讓你再操心？」答案竟是——等到自己兩眼一閉、兩腳一蹬那一天，才終於可以無牽無掛了。

# 日昇　日落

這是我照顧著的那個小女孩嗎？
這是總在玩耍的那個小男孩嗎？
　　　　　　　我不記得他們什麼時候長這麼大了！
　　她幾時長成這麼美？
　　他何時長得這麼高？
　　記得他們還是小小的，那不是昨天麼？

　　　　　　日昇日落、日昇日落，一天天飄逝而去，
　　　種子一夜間變成迎向陽光的花朵，
在我們凝視之下依然恣意綻放。

　　　　　　日昇日落、日昇日落，一年年飄逝而去，
　　　季節更迭春去秋來，
　　滿載著幸福歡欣，和無數淚水。

現在，這一對璧人就是新郎和新娘，
　　　　　　他們併肩站在這個婚帳之下，

我能給他們什麼智慧的忠告呢？
　　　　　　我怎樣幫他們，使未來的路更好走呢？

這一部經典名片**屋上提琴手**，雖然是二十多年前的電影，卻因為它的主題曲**日昇、日落**曲調好聽，寓意深刻而永垂不朽。

　　**日昇、日落**這首歌的場景是在劇中長女婚禮上，百感交集的父母既歡喜，又有些悵然若失，一方面驚覺於自己女兒成長與美麗，另外也希望她有幸福的人生。

　　這一段歌詞，道盡了普天之下的父母心事，他們總是急切的想要給孩子更多幫忙和照顧，即使日後，孩子已有了自己的家庭，父母卻仍然會無終無止的懸念。

　　影片中的父親是一位平凡的莊稼漢，粗獷的外表下隱藏著一顆細膩的心，用嚴格的教育包裝他對女兒們的愛；而堅持傳統的道德感，也正是最令他引以為傲的。

　　但是時代變遷和外力入侵，給寧靜的小村莊帶來了衝擊，這也正考驗著父親傳統的價值觀。每次他矛盾苦惱一上心頭時，那現實中並不存在的小提琴手便會出現，以遊戲人間的態度，和著詼諧變調的民謠小曲，與他展開內心的辯論：究竟「堅持守成」是對的？或是應該「順應潮流」做一個智者？

**Tradition**——（傳統），片中固執的父親最後總是回歸他的堅持。電影中，那一手指天，鏗鏘有力的*Tradition*——，令人動容，久久難忘。

每一個世代都有「代溝」的問題，當年輕的一代逐漸成為「長輩」的時候，原有的價值觀，會使他對下一代的想法和做法並不贊同，然而孰對孰錯？卻又沒有絕對的定論。

於是，世世代代便反覆搬演著：**愛→衝突→妥協**（或不妥協）的故事。

電影的最後，這一家人終不免流離四散、揮別故鄉的命運。當三女兒帶著不受祝福的「異族女婿」來辭行時，她的父親神情肅然，始終沒有給她一個擁抱，但是那深情的凝視，卻掩不住他心中的**諒解、包容、愛，和人性最尊貴的光輝。**

父親心目中的小提琴手又再出現了，諧謔的小調民謠又在心中響起，彷彿鼓勵他，帶著長者的豁達開朗的心情，迎向前去。

套句我們中國人的說法，不就是「看開點兒！兒孫自有兒孫福」嗎？

# 問情是何物

## 讓我們來談一談愛
---
## Let's talk about love

　　有的歌曲，全篇不著一個**愛**字，卻可以千迴百轉、濃得化不開。而大部份的流行歌曲，比較採用大量而直接的字、詞，表達出愛、憎、嗔、痴等情緒，聽者由自己的解讀方式而產生程度不一的共鳴，這往往也決定了一首歌的「流行」或「不流行」。

　　加拿大籍女歌手席琳‧狄翁演唱的一首歌**讓我們來談一談愛**（Let's talk about love）都不屬於前二者，它有流行音樂的特質，也有更多的藝術性和哲思。

　　　　無論我去到哪裡，無論我身在何方。
　　　　每一個我遇到的微笑都是一道新的地平線，

　　　　世界上的人們，各有各的面容和名字，
　　　　——讓我們來談一談，愛——
　　　　從孩子的笑，到大人的淚……
　　　　藉著一條彼此相知的線，將我們繫住。

　　這張專輯還收錄了風靡全世界的電影「鐵達尼號」的主題曲**我心永遠**（My heart will go on），基本上這是一張情歌專輯，專輯的名稱就是**讓我們來談一談愛**。

一九一二年，鐵達尼號在首航沉沒，舉世震驚，而且數十年來都沒有從人們的記憶中褪去，有關於她的傳奇和祕辛，也不斷的被文字、影像記錄傳述著。直到八十五年後的一九九七年，電影「鐵達尼號」以一則虛擬的愛情故事，重現了豪華郵輪的場景和人物，描繪男女主角短暫卻刻骨永恆的愛戀，霎時席捲了二十世紀末現代人脆弱的心靈，電影熱潮久久不退，**我心永遠**的歌聲也傳誦在全世界每一個角落。

相較之下，**讓我們來談一談愛**除了曲調委婉動聽以外，她的歌詞更像一首雋永的詩，可聆賞、可吟誦、也可以閱讀。

愛像難以捉摸的氣息，像閃動的火焰
愛始於甜甜初唱的旋律，直到生命之歌終止

讓我們來談一談愛
讓我們談一談彼此
讓我們談一談生活
讓我們談一談互信，
總之，讓我們來談一談愛。

　　曲調從一支吉他的撥絃伴奏中娓娓道來，像泉水溫柔的流過心田，簡單的字眼一語道盡自古至今，人們生命中的主題——**愛**。

**　　愛，在哲學家的眼中是尊重、理解與互信；**

**　　藝術家看愛則是瞬間之美，令人心生嚮往；**

　　但是生活中的愛，卻充滿了變化曲折，有的人死生契闊卻情深緣淺，也有的是依戀不成心生怨懟，這也許是因為現實殘酷也未可知。

　　　　愛是我們生命中至高無上的，

　　　　有如國王和王后

　　　　即使有一天，

　　　　你兩袖清風一無所有

　　　　愛仍舊是你手中握有的一張好牌，

　　　　它時而像深海浪潮，時而像狂風驟雨

　　　　　更多的時候像秋天早晨的落葉

　　　　　翩然飄至

　　歌聲到這裡轉為高亢，席琳‧狄翁的唱腔高音處清越飽滿，低音處婉轉流暢，牽動心底的每一根絃，人與人之間的親密或疏離，都攤在眼前了，令人不忍，也有些許惆悵。

德國哲學家佛洛姆寫了一本**愛的藝術**：「如果愛只是一種愉悅的經驗，它需要機會；但如果愛是藝術，那麼它需要知識和努力。」

　　如果我們有了這樣的概念，愛便不僅是單純的感性了。它有非常豐富的內在，例如**責任和尊嚴、誠實和尊重、公平和公道**等等，因為在這個世界上，愛不是自己一個人的事，它必定和另外一個人或很多人發生，所以，僅僅「談愛」是不夠的。

　　歌曲的最後，是完全的女聲合唱，那清純的和聲，聽來有兒童合唱的感覺。

讓我們來談一談愛——那是我們需要的
讓我們談一談彼此——那是我們之間的空氣
讓我們談一談生活——我願意瞭解你
讓我們談一談互信——我願意被你瞭解
總之，讓我們來談一談愛。

　　「愛」這個人間永遠的主題，卻也是一道永遠的難題，沒有人曾擁有一個肯定、完整的答案。但無論如何，**愛使生活更新鮮，愛使得人生有希望。**

# 拿坡里民謠 諸神的榮耀

　　義大利最偉大的男高音帕瓦洛帝，演唱過無數歌劇角色，但唯有這一曲**噢！我的太陽**，明朗激越的歌聲，透過雷射影音媒介，透過衛星轉播，將他的**家鄉的歌**傳到世界每個角落，深深感動了每一個心靈：

　　　　可愛的陽光，雨後重現輝煌，
　　　　映照花上水珠，粒粒閃金光；
　　　　和暖的花園，充滿玫瑰香甜，
　　　　在陽光溫懷裡，飽享著慰安。

　　　　但在我心中充滿希望，因爲你眼中，流露光芒，
　　　　直入──我心的深處，
　　　　驅散一切，一切憂傷……

　　當你眼裡有陽光，心中便有希望，而陰影，也早就被拋到背後了，不是嗎？這是一首義大利民歌，卻能直入人心，引起共鳴。

今日的義大利是古羅馬帝國的核心，它有悠久的歷史和豐富的文化背景，許多偉大的藝術家、設計家、音樂家、思想家都在這裡成長。在世界文明史上，義大利一直具有舉足輕重的地位。

義大利人也多半有藝術天分，活潑而熱情的民族性格來自於優良的地理位置，和得天獨厚的**地中海型氣候**，美麗的海岸、山巒，輝映著精雕細琢的建築和藝術品，無怪乎它曾建造出一個橫跨三大洲的帝國，也難怪全世界最高文學價值的神話故事，都在這裡發生。

義大利人自豪的說一**睹拿坡里，則死而無憾**，真的不是誇大之詞。這個義大利南部的著名港城除了有氣勢非凡的劇場、城堡，令人不由得從內心升起景仰的情懷；向東遠眺維蘇威火山，雲霧繚繞之間，海邊的白色樓宇忽隱忽現，此情此景只有拿坡里船夫最鍾愛的一首歌所能形容：

黃昏　遠海天邊，　　薄霧　茫茫如煙，
微星　疏疏幾點，　　忽隱又忽現；
海浪　盪漾迴旋，　　入夜　靜靜欲眠，
何處歌聲悠遠，　　聲聲逐風轉，

夜已昏　欲何待？　　快回到船上來，
散塔露琪亞、散塔露琪亞……

**散塔露琪亞**是音譯Santa Lucia，露琪亞就是守護拿坡里灣的海上女神。船夫引亢高歌，在三拍子水波韻律之中，吟詠海灣景致，歌頌心目中至美的神祇，薄霧、微星、輕浪伴隨悠揚歌聲，尋到了內心真正的靜謐與平安。

拿坡里歌曲總是蘊涵著某種情感，其中最強烈的，就是它對生動的大自然美景縈懷的喜愛，如海洋、天空、陽光及花朵……等，事實上這就是拿坡里。

　　也有不少深切感傷及鄉愁的曲調，表達了遠方遊子對家鄉魂牽夢繫的感情，例如：歸來蘇蘭多吧——

　　　　蘇蘭多岸美麗海洋，晴朗碧綠波濤靜盪，
　　　　　　橘子園中茂葉累累，滿地飄著花草香。
　　　　可懷念的知心朋友，將離別我遠去他鄉，
　　　　　　你的身影往事歷歷，時刻浮在我心上，

　　　　今朝你我分別海上，從此一人獨自淒涼，
　　　　　　終日回憶深印胸懷，期待他日歸故鄉。
　　　　歸來吧！歸來，故鄉有我在盼望，
　　　　　　歸來吧！歸來，歸來故鄉。

　　美麗的蘇蘭多海岸，令遠航的人無法忘懷，鄉情的聲聲呼喚，催促著遊子快快歸來。

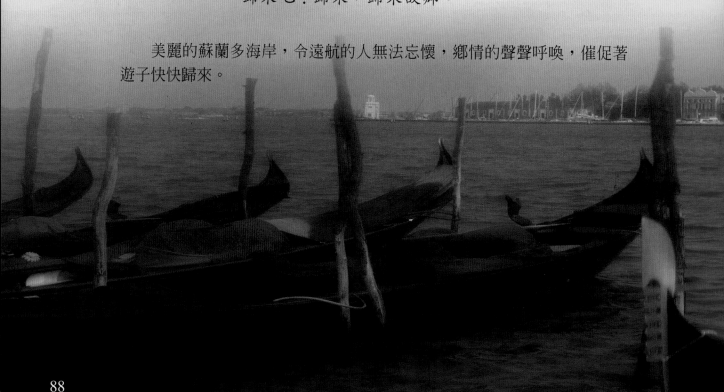

義大利人是喜愛歌唱的民族，義大利民歌的起源可以追溯到十四世紀的**牧歌**（Madrigal），意義是**歌曲和歌詞的藝術**，作曲者常採用知名作家的詞來譜曲，所以單單歌詞就有很高的文學價值，義大利牧歌的內容都是以愛情爲主題或描寫對田園的喜愛。

　　經過兩個世紀的演變，牧歌越來越傾向精美的表現，不但發展到六聲部的複音形式，在音色上更追求戲劇性的效果，到十六世紀後半期，充滿了「世紀末」的實驗趨勢。當然，也因此牧歌有了彈性空間的可能性，在義大利的拿坡里便發展出**鄉村歌曲**（Villanella）──**歌曲返璞歸眞，以聲樂來表現富有詩意的畫面**，接近於獨唱聲樂精品的嶄新風格──這就是今日的義大利民歌。

　　義大利的文明史從「文藝復興」過渡到「巴羅克」，人類也從這個藝術諸神寵幸的國度裡，享用了豐沃的精神滋養。

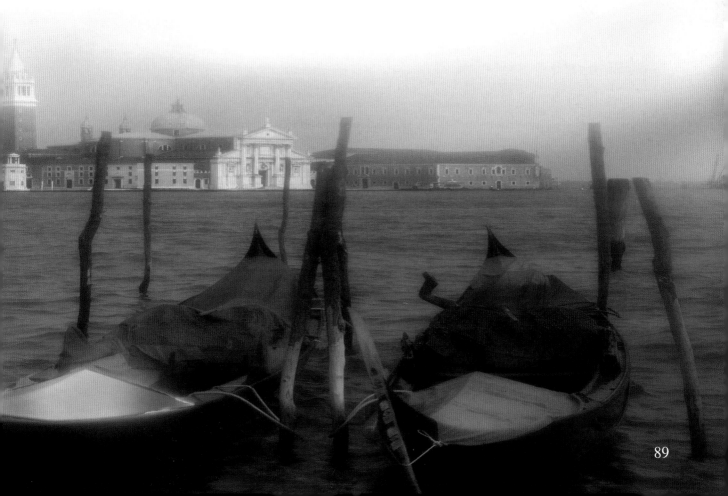

# 佛斯特的美國民謠

## 湯姆叔叔的快樂與哀愁

　　民謠是一種自然流傳的歌，人們不一定知道作者是誰，在什麼時候開始流傳；甚至在它傳唱多時後，也許改變了些許風貌，但無論如何，民謠蘊含著人們的工作、生活、歷史和人生百態。

　　有些作曲家擷取生活的素材，以淺白易懂的詞句、通俗易唱的旋律，譜成令人喜愛而琅琅上口的歌曲，所以也稱為「創作民謠」。

**老黑喬**　　　　　　　**佛斯特詞曲・蕭而化譯**

時光飛逝，快樂青春轉眼過，
　　老友盡去，永離凡塵赴天國，
四顧茫然，殘燭餘年惟寂寞
　　只聽到老友殷勤呼喚：老黑喬！
「我來啦，我來啦，黃昏夕陽即時沒，
　　天路既不遠請即等我老黑喬。」

美國民謠作曲家佛斯特的這一首**老黑喬**，經由我國音樂家蕭而化教授譯詞，編入中小學教科書後廣為流傳，這是一首人人都會唱的歌。

佛斯特於一八二六年出生在美國南方，是一個白人，但他從小就與家中收養的「黑奴」一起生活，有著深厚的感情。廣闊的南方以農產為命脈，由於耕種廣大的農田，需要大量的奴工，因此南方的地主大都收買黑人，幫忙粗重的農事。這些黑人世世代代，為白人地主工作只換得溫飽，悲愁的人生觀根深蒂固。他們認命、順從，但心底嚮往著天國的喜樂；他們相信當此生結束後，便會有華麗馬車前來接引，**告別悲苦命運，駛往天堂榮華富貴的境界**。這樣的宿命觀，在他們傳唱的「黑人靈歌」中忠實的反映。

佛斯特自小與黑人共同生活，他的音樂啟蒙就是黑人的歌聲，所以黑人心靈的感受，也深深的影響他，在他的作品中，充滿了對那片孕育他與黑人們生命的玉米田、棉花田、陽光、土地的謳歌，其中也不乏小孩、少女、老人的題材，這些作品都是非常貼近心靈的聲音。

### 肯塔基老家　　　　　　佛斯特詞曲・蕭而化譯

夏天太陽照耀我肯塔基鄉，
　　黑族人都快樂歌唱，
　　　　玉米成熟，遍地花開牧場上，
　　　　　　小鳥飛舞歌聲好悠揚。
　　家家小孩赤身轉臥地板上，
　　　　享受那小屋夏天的陰涼，
　　　　　　人世不常，厄運來臨沒法想，
　　　　　　　　從此別了肯塔基家鄉。
　　孩子們別哭泣，悲哭使我心傷，
　　　　大家來唱歌，歌我肯塔基故鄉，
　　　　　　永不忘肯塔基老家鄉。

在一八五二年，佛斯特寫下了這一首描寫黑奴湯姆的感傷歌曲，與前一年出版的暢銷文學名著《湯姆叔叔的小屋》遙相輝映，因歌詞貼切的傳達了書中主角的心境，所以引起廣大的共鳴而流行。有些慈悲和善的家庭中，黑奴與主人相處融洽，如一家人；但也有另一些遭到苛酷的虐待、任意的買賣、剝削，使得一些黑奴遭遇家破人亡、妻離子散的悲劇。女作家杜夫人的著作《湯姆叔叔的小屋》，也可能是引發了十年後不可避免的「南北戰爭」原因之一，而佛斯特的歌曲──＜My old Kentucky home＞則多少撫慰了黑白衝突的傷痕。

在二十多歲時，佛斯特認識了美麗的金髮少女珍妮，傾心之餘爲她寫了＜Jeanie with the light brown hair＞描寫夢中遇見金髮珍妮，彷如仙女自雲端下來，翩然起舞又好似出水芙蓉；美妙的歌聲使黃鶯都躲起來傾聽。歌詞是：「我夢見珍妮，她的金髮飛飄在暖暖軟軟的雲霧氤氳中……」。佛斯特和珍妮最後有情人終成眷屬。另一首＜美麗的夢仙＞（Beautiful dreamer）也是他幸福婚姻中的作品，他把款款情思都譜進了歌曲。

＜老黑喬＞曲中的主人翁「喬」便是珍妮家中的黑奴，佛斯特在追求珍妮時，也沒忘了對忠僕老喬獻上慇勤，也因此喬和他培養出一段感人的友誼。一八六〇年，佛斯特三十四歲，經歷了人生最困頓的一年，國內的局勢又因內戰而動盪不安，有感於人世無常，那童年時從黑人靈歌中體會到美好天國路的嚮往，使他寫下這首感人肺腑的＜Old black Joe＞。然而過了四年，三十八歲的佛斯特在貧病交迫中去世了，而次年卻正是美國結束了南北戰爭、廢除奴隸制度，解放了黑奴的那一年。

一八六五年四月十五日，美國南北方剛統一完成七天，一名反廢除奴隸制度的南方分子，拿槍暗殺了林肯總統；而佛斯特同情黑奴的心靈之歌，也遭受到北方人的怨怒。不同的意識形態，是如此的錯綜複雜，訴諸了暴力手段，更鑄成不可彌補的歷史錯誤，惟有時間才能沉澱、過濾一切，當人性的光輝終究通過了歷練，林肯的名字永垂不朽，佛斯特的歌也迴盪在全世界每一個角落。

# 快樂頌 從絕望到重生

青天高高白雲飄飄，太陽當空在微笑，

枝頭小鳥吱吱在叫，魚兒在水面跳躍，

花兒盛開草兒彎腰，好像歡迎客人到，

我們心中充滿歡喜，人人快樂又逍遙。

我們休息在小山上，眺望美景真快樂，

口中高唱歡喜之歌，清風流水來應和，

盡情遊玩即時行樂，大好時光別放過，

你也歡喜我也歡喜，人人歡喜快樂多。

琅琅上口之際，那色彩、畫面和動感，都彷彿躍入眼簾，大自然中的小生命展露旺盛的活力，渲染出一片盎然生機。

樂聖——貝多芬寫作**快樂頌**的旋律主題，僅僅使用了五度的音階 **Do、Re、Mi、Fa、Sol**，節奏也只有四分音符 ♩ 和八分音符 ♪，可說是全世界最簡單最純樸的一段曲調了。

但是，貝多芬的這一首**第九號『合唱』交響曲**的第四樂章，卻是有史以來，唯一跨越古今時空，不分國界、不分人種，擄獲了世世代代愛樂者的心，被譽為交響曲中的極品、藝術頂尖的創作。

　　貝多芬在五十四歲那年，完成了他生命中最後的交響曲——九大交響曲中的「第九號『合唱』交響曲」，距離前一首第八號，足足有十一年之久。在這期間貝多芬經歷了人間最大的痛苦和折磨，但他從絕望到重生，將自己遭遇的苦難昇華，締造了音樂史上永垂不朽的金字塔。

　　十八世紀末到十九世紀初，歐洲正處在一個狂飆的時代：法國發生了平民對抗貴族的大革命、英國發展出機器替代手工的產業革命；而在文藝發達的德國、奧地利，則將對社會改革的希望，提升到文學與藝術的創作上。貝多芬所開啟的**浪漫主義樂派**就是這個大變動時代中，一個最有力的回應。

　　一七九二年，才二十二歲的貝多芬第一次讀到德國詩人席勒的詩**快樂頌**，深深為之感動；那充滿著渴望全人類自由與幸福的詩篇，對一個熱愛生命、熱愛藝術的年輕心靈，激起了多大的共鳴！

歡唱吧！
神的旨意賜予璀璨的火花，
讓我們一起奔向光的殿堂，
領受神手的奇異恩典，
在仁慈光明的羽翼之下，
全人類都成兄弟。

德文原詩令人熱血澎湃、慷慨激昂，與中文填詞那頌讚大自然喜悅的意境完全不同。

當我們只唱單純的旋律，以簡潔的和絃伴奏，讓中、小學生琅琅詠唱，這首**青天高高、白雲飄飄**確是詞曲相得益彰的好歌。但是，聆聽貝多芬的**第九號交響曲**，領會生命底層直達天堂的謳歌，才更能瞭解這位意志堅強、傲然自許，與命運抗爭的音樂家那偉大不凡的一面。

席勒的詩，在貝多芬的內心一定迴盪了很久很久，從二十二歲年少初識，在二十三歲、四十一歲、四十七歲時的手稿上，都出現過此詩的片段；直到五十四歲，他才終於完成這首包含了**獨唱**、**合唱**和**管絃樂**的創作。全曲四個樂章發展得絲絲入扣，前三樂章彷彿為第四樂章預作準備，寓意深刻。

## 第九號交響曲＜合唱＞

**第一樂章**就顯示了強烈的意志力，狂風暴雨似的音響裡，偶爾有
　　　　　彩虹般的柔美旋律，就如貝多芬一生的寫照。
**第二樂章**是活潑的快板，野性奔放的樂段；定音鼓的怒吼，加強
　　　　　了激烈的情緒。
**第三樂章**如歌的慢板，憧憬著純潔的愛情。尾奏出現強有力的銅
　　　　　管信號，預示了第四樂章的形態。

**第四樂章**由管絃樂狂風掠境般的序奏開始，充滿了戰鬥氣息的銅管、定音鼓，以威脅的語氣逼近，卻遭到大提琴和低音提琴堅定的否決——「不！」（貝多芬在總譜上如此註明）。當威脅再一次出現，絃樂器再予否定。第一樂章和第二樂章的主題以弱奏演出時，仍被毫不留情的回絕了。直到第三樂章的柔情主題如歌般的奏出，低音部不再粗暴以對，而只是溫和的摒拒。

這段極富戲劇張力的序幕慢慢轉調，男中音豪放的唱出：噢！朋友，不是這樣的聲音，讓我們唱更雄偉奔放的歌吧！音樂正式邁入席勒的快樂頌。

當時在歐洲聲名如日中天的德國歌劇作曲家華格納，曾經如此讚嘆：「這旋律純真、聖潔一如嬰兒，是所有藝術中最高度的純潔；但它的精神迫著人心，使凡夫俗子感覺到顫慄。」

這首交響曲在維也納首演時，貝多芬已是全聾，他面向舞臺看著總譜，諦聽他自己心底的吶喊，渾然不覺全場聽眾的鼓掌喝采；一直到女低音歌者執起他的手，幫他轉身面對群眾，他才知道自己的作品獲致這樣大的成功。

而在貝多芬有生之年，一定不曾料到，他的音樂撫慰了後世多少受苦受難的心靈。

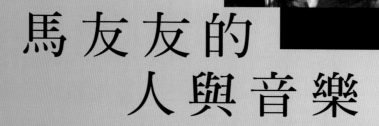

# "My son Yo-Yo"
## 馬友友的
## 人與音樂

　　無論在哪一種音樂領域中，都有所謂的「經典曲目」深受演奏家的青睞，而在音樂會中經常出現；更受廣大愛樂者所鍾情，成為普受歡迎的樂曲。或許與作曲者同時的演奏家已淹沒於時間的洪流之中，但音樂本身卻因為優秀而顯得歷久彌新，音樂家們以各種不同的方式為之灌注新的精神，展現出更新的內容和風貌。

　　巴赫的＜無伴奏大提琴曲六首＞，便有條件成為「經典曲目」，但是它卻不是可以讓人漫不經心的以休閒態度來聽一聽的作品。

一九九九年三月，春寒料峭的臺北城，被這六首無伴奏的大提琴曲大大的震撼了——中正文化中心音樂廳內座無虛席，廣場上的戶外轉播吸引了近五萬人，沒有喧嘩嘈雜、沒有鼓譟喝采，所有的人屏息聆聽，隨著演奏家的呼吸、節奏，一起沉潛，也一起歡騰。

　　這就是獨一無二的，馬友友魅力！

　　然而，是因為他甫獲紐約市以他的名「Yo－Yo－Ma」為街道命名的殊榮？還是第十一次勇奪美國「葛萊美」音樂大獎的輝煌紀錄？抑或是跨足古典音樂、爵士樂、舞樂和不同的民族音樂而獲得的高知名度？

　　都是的，但也不「僅僅是」這些，最重要的在於一份「馬友友的特質」——一位真正的藝術家，不論在何種情況下，他的本質永遠都不會被遮蓋，於是，我們感受到音樂中那扣人心絃的馬友友式的抒情，和馬友友式的熱情！

　　於是，初春三月，臺北這個有時紛亂失序的城市，在寒風刺骨的夜裡，以高尚的喜悅，回報馬友友。

　　中國血統的友友出生在法國，八歲時隨父母移居美國，自小家庭中的教育和生活方式就很中國，多元的文化歷練使他對不同背景的文化體會特別靈敏，尤其擅長詮釋音樂作品中，多層面的角度和性格。其實，他的成就早已超越了一個單純大提琴演奏家的角色，在他錄製的音樂中，無論是模仿古樂形式或與饒舌歌對話，甚或與探戈靈魂共舞，馬友友終究是馬友友，無可取代，這就是他的人格特質。

　　父母親都是音樂家，面對這一個上天賜給的天才孩子，仍舊堅定的認為：「我們把音樂當作他受教育的一部份，不會嘗試用任何方法去左右他成為職業演奏家。」並且主張：「孩子必須找到學習的真正樂趣，有自發性、自主的學習才有用。」這便是他們成功的關鍵。

　　從四歲就已經在練習這一組巴赫無伴奏大提琴組曲，馬友友如今已不知演奏過多少次了，他覺得這屬於獨奏曲中難度最高的作品，帶給他的是性靈上無比的滿足，每一次都有不同的體會和全新的發現。而且從童年開始，他就有吸引別人和感動別人的力量，與別人分享他對音樂的感受，是最令他愉快的，也因此他的音樂就更吸引人、更動人了。

曾經潛心研究巴赫作品的史懷哲讚歎說：「巴赫是一位在音樂中加入繪畫因素的作曲家。」這個觀點，激發了馬友友嘗試探索巴赫音樂中可能的視覺特性。一九九八年他錄製了六支音樂電影，將這六首組曲分別從園藝設計、建築、電影、日本歌舞伎、舞蹈和冰上芭蕾等，做多角度的詮釋。這樣的「作法」在全球刮起一陣旋風，對距離巴赫三百年之久的我們來說，可以嘗試從各種不同的角度，去瞭解這部音樂鉅作。

　　在馬友友的母親盧雅文女士口述的回憶錄《My son Yo－Yo》書中，我們看到這樣一位才華洋溢、仁慈、慷慨又無私的年輕人，在十多歲時，卻曾面臨文化差異的危機而差點爆發身心衝突，在傳統的家庭教養下，友友的行為舉止都可圈可點，但是，伴著他成長的紐約卻是個自由過度的美國社會，這混亂了友友的價值觀，他故意對抗權威、叛逆，用胡作非為來掩飾一方面深愛家人，另一方面拒絕受束縛的矛盾和痛苦。

　　友友的媽媽，在兒子兩歲時就發現他有「讓琴弓唱出歌來」的天分，本身是歌劇演唱者的她，在兒子成長過程中，以全然的愛和瞭解來包容他，度過那段慘綠少年期。

　　如果說，身為音樂教育家的父親是以分析理論、技巧、知性的態度啟發他的音樂才能，那麼，母親則是細膩的提示他音樂的感人效果。友友的大提琴，不僅是唱歌的樂器，而且已經成為他身體和靈魂的一部份了。

　　當三歲大的馬友友指著音樂臺上的樂團，堅決篤定的說：「我想要那個『大樂器』！」時，似乎已注定他要透過大提琴，對人類多所貢獻的一生了。

音樂與文學的對話　　　　　　　　　　五線譜系列 04

著　　　者／蔣理容

出 版 者／揚智文化事業股份有限公司

發 行 人／葉忠賢

美術編輯／吳柏樑

統一譯名／莊秀欣

登 記 證／局版北市業字第 1117 號

地　　　址／台北市新生南路三段 88 號 5 樓之 6

電　　　話／(02)2366-0309

傳　　　真／(02)2366-0310

E - m a i l ／service@ycrc.com.tw

網　　　址／http://www.ycrc.com.tw

郵撥帳號／19735365

戶　　　名／葉忠賢

印　　　刷／鼎易印刷事業股份有限公司

法律顧問／北辰著作權事務所　蕭雄淋律師

初版一刷／2000 年 10 月

初版二刷／2004 年 8 月

定　　　價／新台幣 350 元

I S B N ／957-818-160-4

國家圖書館出版品預行編目資料

音樂與文學的對話／蔣理容著.-- 初版.-- 台北市：
揚智文化，2000[民89]
　　面：　公分.--（五線譜系列；4）

　　ISBN　957-818-160-4（平裝）

　1.音樂與文學

910.16　　　　　　　　　　　　　　　　　89008847

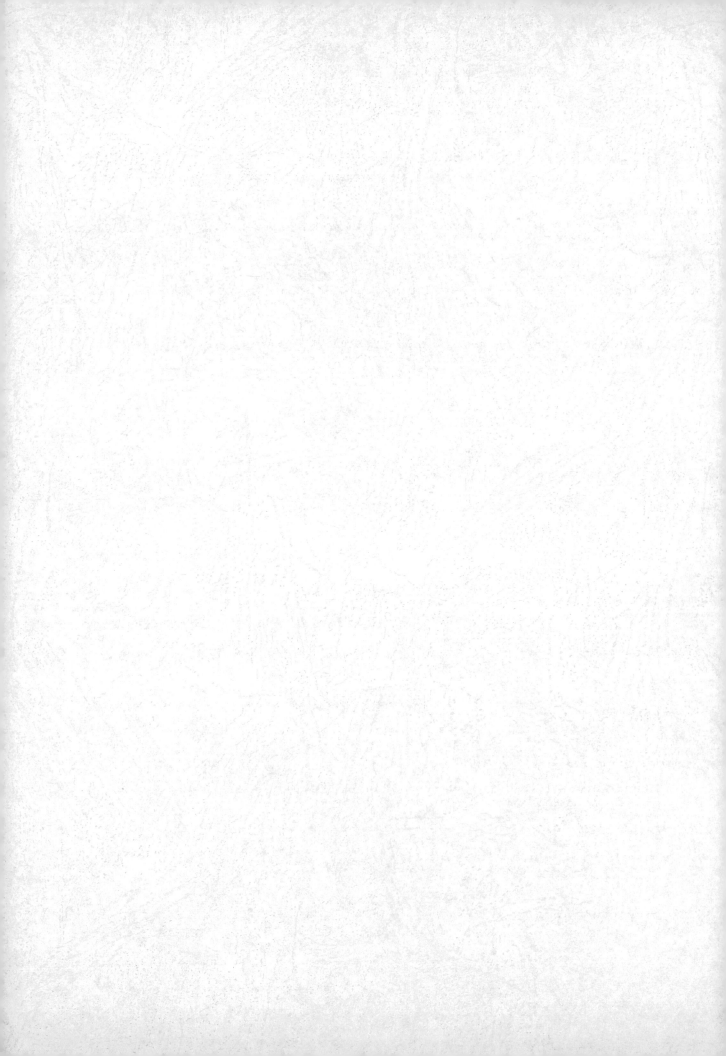